U0029178

# 時尚
# 插畫
# 聖經

塗至道———— 著

# GARYTU

FASHION ILLUSTRATION

關於作者 _____ 塗至道 Garytu

畫紙是他的伸展台，筆觸是他的貓步，
水彩像是輕透的布料隨著他的意念前進，有時暈染，有時飄擺。

身為時尚插畫家，他的畫作就像超模那樣自信地行走，
披著色彩詮釋他眼中的世界。

他細膩，能捕捉女子的眼神中最細緻的情感；
他大膽，能超脫固有的形體，用極簡的筆觸使意象浮現。
他內心深處有一股永恆的躁動，無路可走，無話可說，
只能一張接著一張地畫，來找出屬於自己的真實與平靜。

他曾覺得自己一無所長，四處打工，轉換志向，
過程中所吸納各種思維，如今集各端技能於一身，
讓他在時尚之中畫出一條獨特又清晰的路。

於是生命歷程中的種種缺口，終於來到匯合之處。

塗至道作品中揮灑暈染與留白的不經意美感，深受時尚品牌喜愛，
擁有眾多國際知名品牌合作邀約，如雜誌《ELLE》、《VOGUE》，
以及新光三越、香港置地廣場、CHANEL、LOEWE、PIAGET 等，
2018、2019 年更是唯一入圍巴黎當代青年藝術博覽會
（YIA Paris）的亞洲藝術家。

ABOUT GARYTU

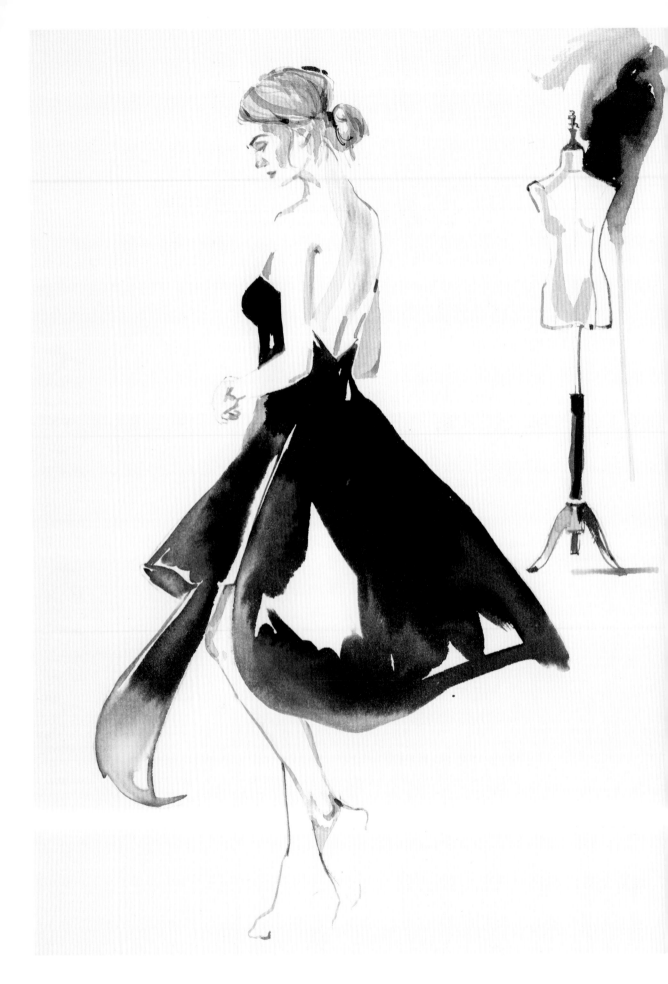

CONTENTS

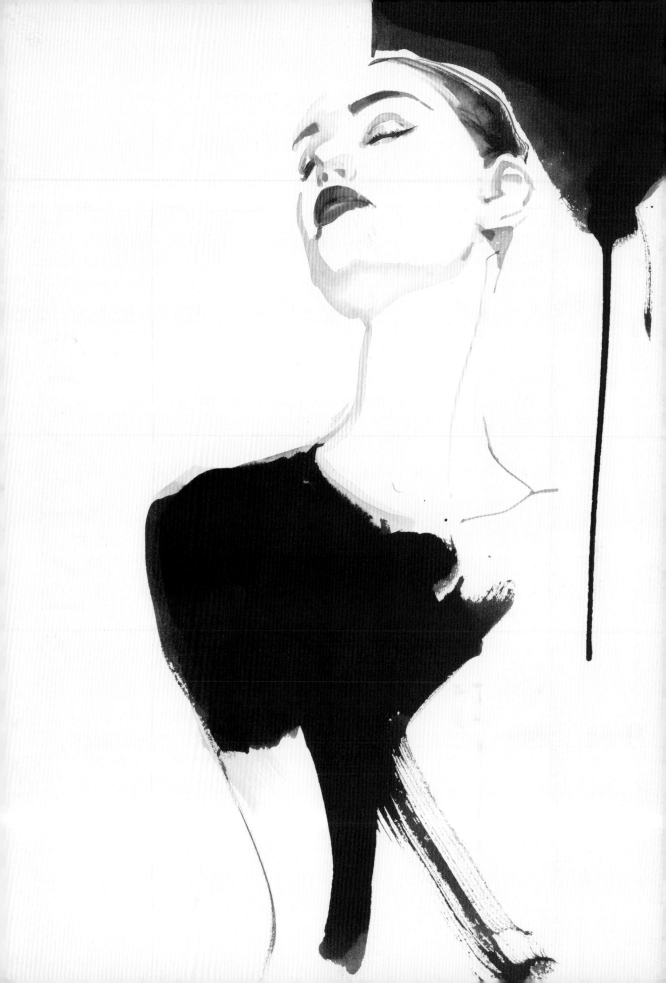

# 認識
# 時尚插畫

所謂時尚插畫即是與時尚產業相關的品牌合作，不管是時尚雜誌、廣告商、包裝合作等等，都可以是稱之為時尚插畫。

我從小就喜歡畫畫，後來雖然就讀相關科系，素描技巧也很不錯，卻總是和比賽獎項擦肩而過，遭遇了很長一段撞牆期。畢業後一邊工作，一邊持續摸索自己有熱情又喜歡的題材。

直到接觸了時尚插畫，我心裡覺得：「對，就是這個！」

我本來就特別喜歡畫人像，當初念廣告科，則是喜歡廣告領域那種快速隨著潮流變化的新鮮感，時尚插畫可以說剛好完美結合了兩者。時尚插畫在題材上非常自由多元，也很適合我不喜歡受到太多拘束的繪畫習慣。

我埋頭苦練，慢慢畫出了心得，也試著在咖啡廳免費教課，意外地吸引不少人，甚至開始有人來談商業合作案，最後連精品品牌也來了。一步一步累積，開了插畫教室，學生們在課堂上跟著我一起把對美的追求，透過畫筆親手留在畫紙上──不管是高級精品或是自己喜愛的每日穿搭。也有很多學生當了老師，開始教授時尚插畫。

在我之前，時尚插畫在台灣還不算是顯學，但經過多年經營，如今很多人投入這一塊，而我也受邀到大學教課，也算是小小的里程碑。

說起來，時尚插畫其實已經擁有五百年的歷史，我簡單介紹其中幾位影響我創作過程、激起我繪製時尚插畫熱忱的人物。這些年，我就是透過不斷內化過去經典作品與其創作理念，再重新塑造屬於我的時尚插畫。

現代時尚插畫的雛型是出自一位法國畫家亨利・德・土魯斯─羅特列克（Henri Marie Raymond de Toulouse-Lautrec-Monfa，1864-1901）的作品：〈紅磨坊與拉・古留〉，我也從這張作品中擷取他的表現方式，例如以線條創造出空間感、不安定的比例構圖來襯托主題、簡單大色塊裝飾畫面，讓人目光自然被其作品吸引，鮮明卻不庸俗。

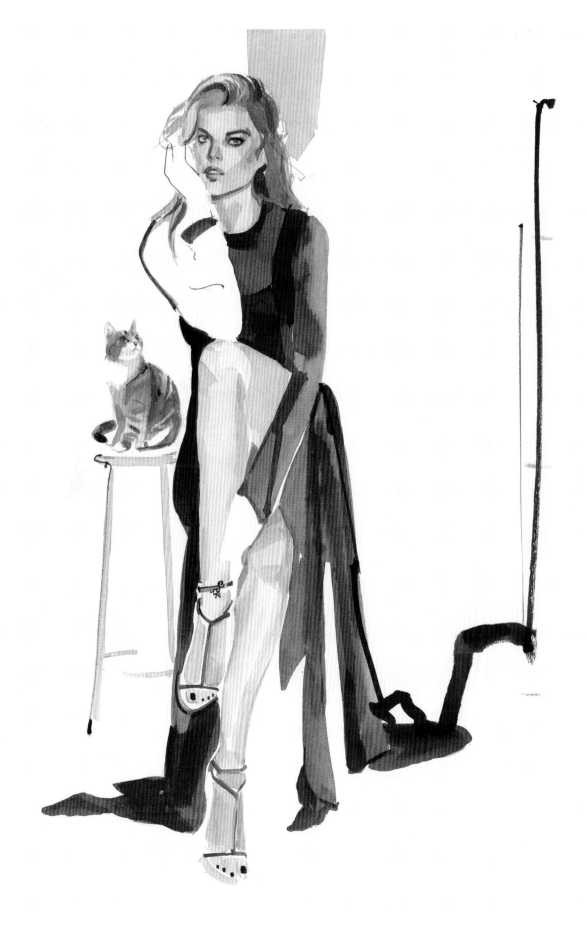

卡爾‧艾瑞克森（Carl Erickson，1895-1958））是美國時尚的插畫家，曾為全球最大香水集團及VOGUE雜誌工作。不同於其他時尚插畫家優雅柔順的風格，他的作品中，多是簡略大膽的筆觸，尤其經典作品通常只使用簡單的墨線與墨色，畫面卻不單調無趣，反而非常有張力，令人驚豔。

受到他的影響，我也常在創作中加入幾筆粗放的筆觸，反映內心深處的狂野，有段期間甚至不斷練習只用墨水去創造透視、質感、人物神情，比起多彩顏色的堆疊渲染，用單一墨色詮釋的境界是更高更美的。

二十世紀全球最具影響力的時尚插畫家——維內‧格魯（René Gruau，1909-2004），出生於義大利，之後隨著父母在法國生活，十五歲時便開始為著名雜誌繪製時尚插畫。

二次大戰後，維內‧格魯與克里斯汀‧迪奧（Christian Dior）相識，展開無數合作，其中最經典的就是一九五〇年代的香水廣告插畫，勾畫出Dior質感高貴的品牌形象，此後一直是迪奧先生的品牌御用插畫家。

在當時攝影技術不發達的年代，他擅長濃烈色彩與大面積色塊，創造出強烈的視覺效果，卻用寥寥幾筆傳遞意象，道盡巴黎的優雅與詩意。我最中意他常在畫面中使用的虛實效果，人物的勾勒須在抽象與寫實中拿捏得當，才能顯現時尚的氛圍，這也是我創作時尚插畫必定遵循的根基，期望自己的作品，一筆一畫都能展現非凡質感與高雅洗鍊。

不過，影響我的創作最深，也常常被拿來比較的就是當代英國時尚插畫家——大衛‧唐頓（David Downton，1959 —至今 ），他善於觀察並吸收創意，再重新做詮釋，作品擁有流暢精簡的優雅筆觸，是我很尊敬的藝術家，也很嚮往能有這樣的高度。我在剛踏入時尚插畫的領域時，曾大量練習臨摹他的作品，這並不是只為了模仿，而是要求自己必須站在一樣的高度去做練習，並以他所建立的時尚插畫理念——「流暢度，觀察力，以及一抹當代感」來要求自己的作品。

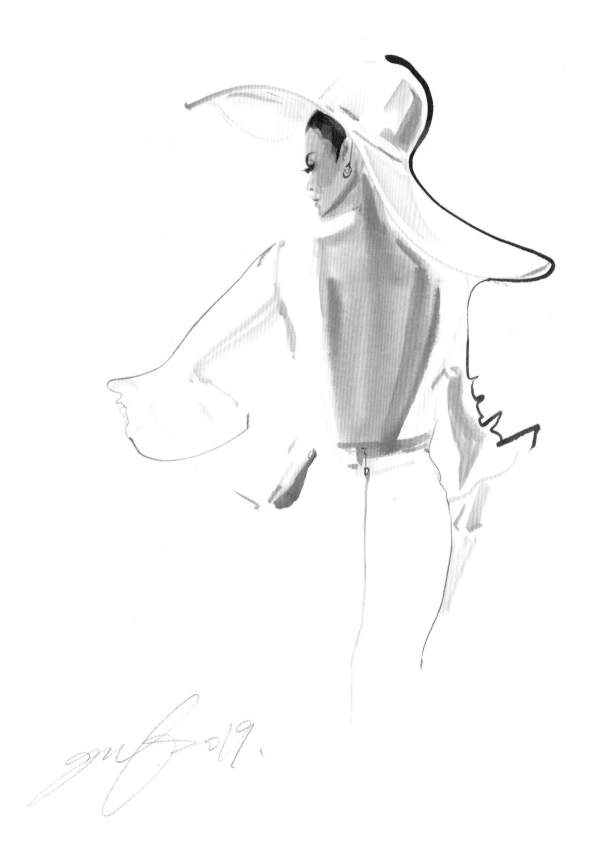

當攝影的科技逐漸成長進步、日新月異，時尚插畫的熱潮有些許的褪去，但人們也很快就意識到其實插畫並非僅是一種表現方式，它就是時尚本身，時尚即是藝術表現的一種形式。

說到時尚插畫的表現，許多服裝相關科系學院都有開授專門繪製所謂「時尚插畫」的課程，「時尚插畫」與「服裝畫」相似度很高，服裝畫、髮妝畫……等，都是時尚插畫的表現方式。

但其實「時尚插畫」與「時尚攝影」有較相近關係，反而跟學院素描距離較遠，因為在攝影技術出現之前，就是時尚插畫的年代，可以說時尚插畫即是時尚大片的前身。

時尚插畫以色鉛筆、粉彩、麥克筆……等乾性媒材最受歡迎，之後才發展水彩與壓克力，它的特色是顏色的鮮明大於造型、構圖張力大於情境、感性大於理性、怪奇大於正經。

希望以上敘述能讓讀者們在接下來的每個教學中，領略每個步驟、技法的使用，在學習中體會時尚插畫的奧祕，讓自己成為時尚與藝術的一部分。

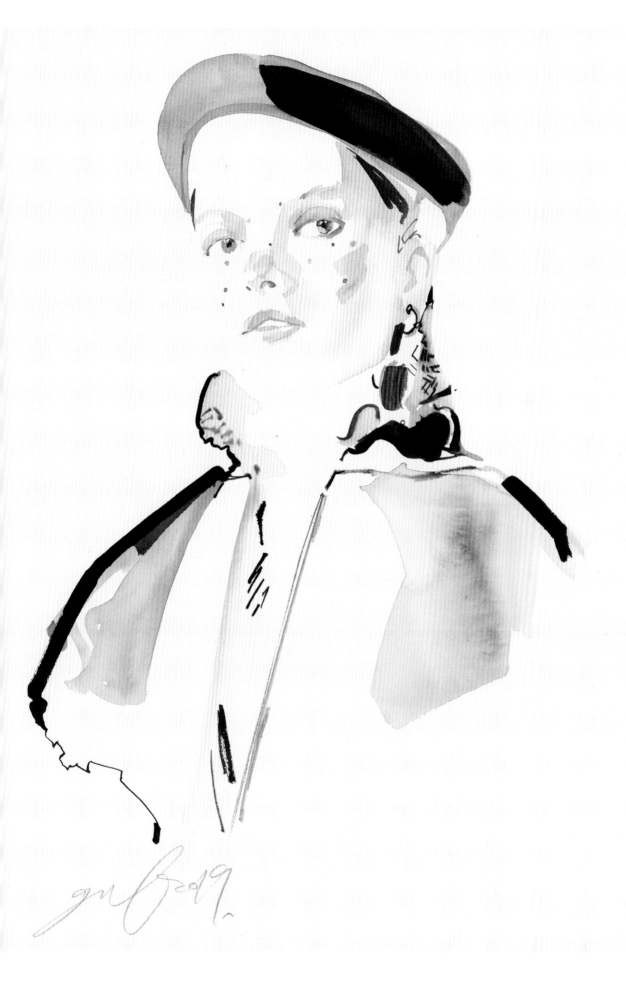

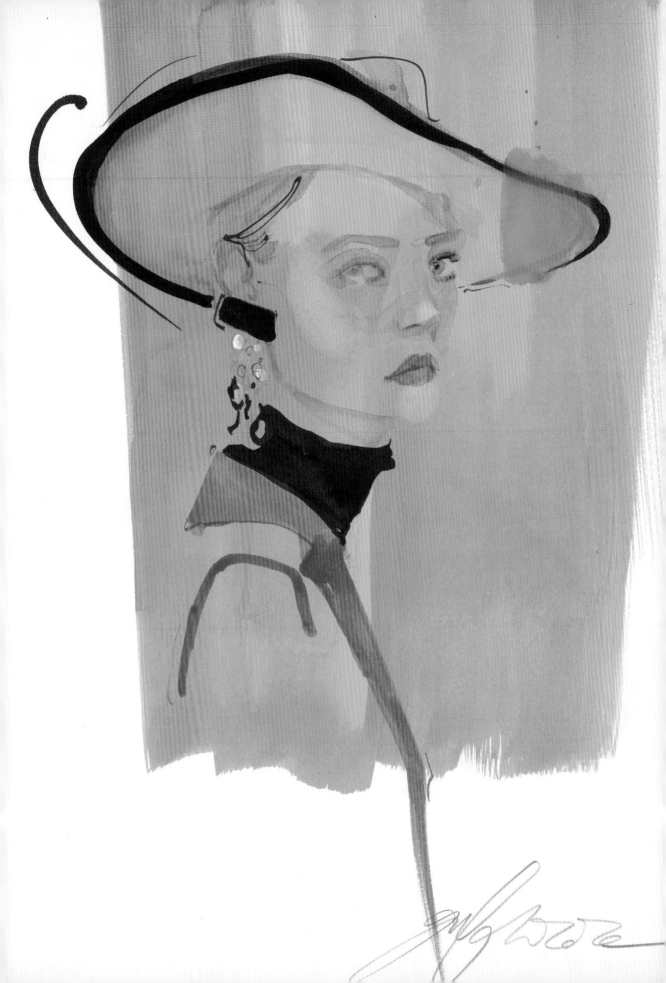

ART
SUPPLIES

## 水彩用具篇

本單元將簡單介紹工具的選擇，讓初學者們能在一開始就對用具有全面概要的了解，再經過練習使用搭配，找出最適合自己的用具。

# Vol. 1

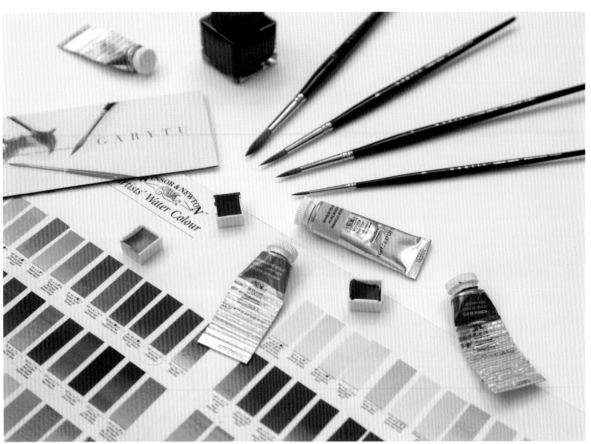

# 水 彩 筆

好的水彩筆一枝就能畫到底，筆尖能勾勒細膩筆觸，透過手部力量的控制呈現粗細變化，所以收尖優異、吸水筆腹飽滿者優，筆毛不能過軟也不能過彈。

市售常見水彩筆的筆毛差異性（依等級排列）：

1. 柯林斯基貂毛（Kolinsky sable），最纖細、富彈性、韌性最佳，也是最昂貴的筆毛。
2. 紅貂毛（Red sable），以黃鼠狼或貂鼠尾部毛所製成的畫筆，品質僅次於柯林斯基貂毛。
3. 松鼠毛，含水性強，但筆毛柔軟較易變形，回彈力較貂毛差。
4. 尼龍纖維筆毛，質地佳、彈性強，含水性差，適合做特殊的筆觸，尤其是乾擦筆觸。

了解以上毛類特性後，在美術社挑選時心裡就比較有底，但這僅是概括的簡單說明，每枝水彩筆的實際使用狀況，會與其品牌、產地、是否混毛……等而有差異，大部分都會反映在價格上，大家可以依據個人預算與需求做選擇。

# 水彩本

## 材質

木漿：紙材較白皙、堅韌光滑，但吸水較差，價位通常較低。

棉漿：紙材偏黃，吸水性強、彩度明度表現佳，價位較高。

## 製程方式

冷壓：纖維度低、吸水較好，彩度與明度的表現會較濃，適合初學重疊法。

熱壓：纖維密度較高、吸水較差，所以適合做渲染大面積技法，建議善於水分控制的人使用。

## 紙目

粗目：紋理較明顯，最吃色。

中目：性質介於粗目和細目之中。

細目：質地細，適合擦洗重複上色或細部刻畫。

### 磅 數

150g/m$^2$：最為輕薄，適合素描或較多乾擦筆觸使用。

190g/m$^2$：初學入門最適合，是需要大量練習者，或有經濟考量者的最適選擇。

300g/m$^2$：專業水彩畫家常用，紙材較厚能堆疊更多細節，運用濕中濕水彩技法也能承受大量水分，畫紙不易彎曲變形。

市面上水彩紙琳瑯滿目，也是依據個人預算與需求做選擇，一張四開水彩紙可能有著十元到兩百元的差距。

## 調 色 盤

建議使用金屬製調色盤，塑膠製的用久容易沾染色彩。市面上最常見的即是鋁製開合式調色盤，除了顏料格外，也擁有較大面積的調色處，適合初學使用。

## 筆 洗 桶

一般能盛裝水的容器即可。初學可準備兩個以上，將深色顏料與亮色顏料分開洗，較不易將紙上的顏色弄髒或混濁，當然也可以依個人喜好與使用習慣做調整。

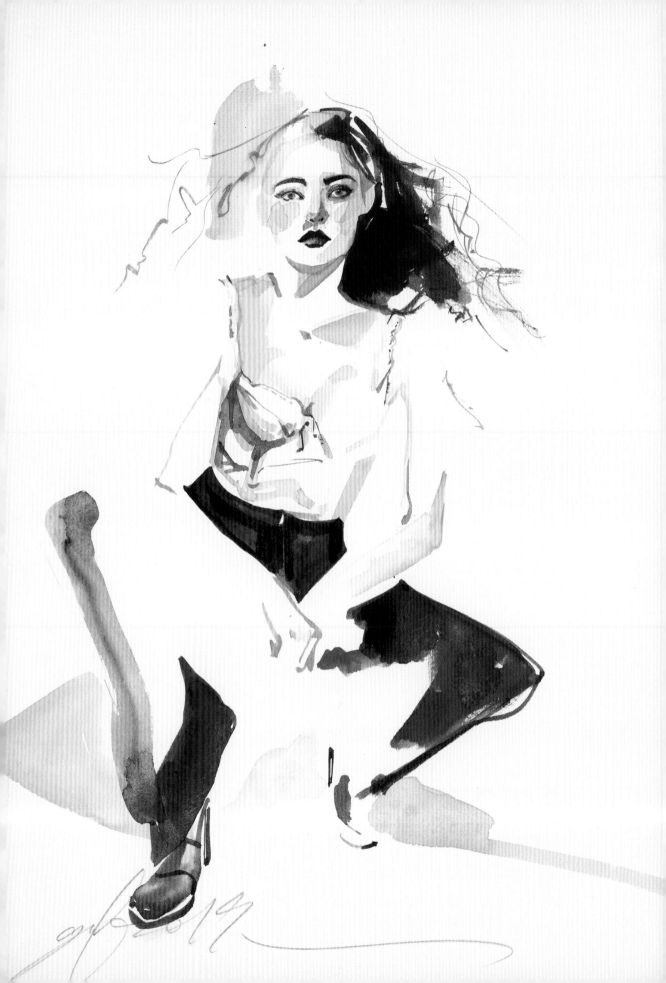

about

ESSENTIAL
COLORS

## 不傷荷包的
## 專家用色選購

市面上的顏料品牌與色彩琳瑯滿目，該如何做挑選呢？接下來將介紹時尚插畫常用的專家級水彩色號，並附上概約市價，讓不知從何選購的你擁有評估的準則。

# Vol. 2

市面上常見的專家級水彩品牌有以下三種：Winsor&Newton溫莎牛頓（英國）、Holbein好賓（日本）、Sennelier申內利爾（法國）。

Winsor &Newton溫莎牛頓專家級水彩，此系列專家級共分四個等級，S1、S2、S3、S4，數字越大，等級越高，14ml價格約為190-340元。

Holbein好賓專家級水彩，此系列專家級共分六個等級，A、B、C、D、E、F，A級價位最低，F等級最高，15ml價格約為100-230元。

Sennelier申內利爾蜂蜜水彩，此系列專家級共分四個等級，S1、S2、S3、S4，數字越大等級越高，10ml價格約為150-220元，21ml價格約為240-400元。

（以上價格僅供參考，還是需以各大美術社或商店販售價為主。）

根據廠牌的不同，色號可能略有不同，但基本顏色的學名皆相通，初學者可依喜好和預算評估選擇。

| 膚色必備 | 推薦色 | 溫莎品牌色系列<br>（可與推薦色替換） |
|---|---|---|
| Burnt Sienna | Lemon Yellow | Winsor Yellow |
| Opera Rose | Cadmium Red | Winsor Red |
| Cobalt Blue | Delft Blue | Winsor Blue |
| | Cobalt Green | Winsor Green |
| | Cobalt Violet | Winsor Violet |
| | Cadmium Orange | Winsor Orange |
| | Titanium White | |
| | Indigo | |
| | Ivory Black | |

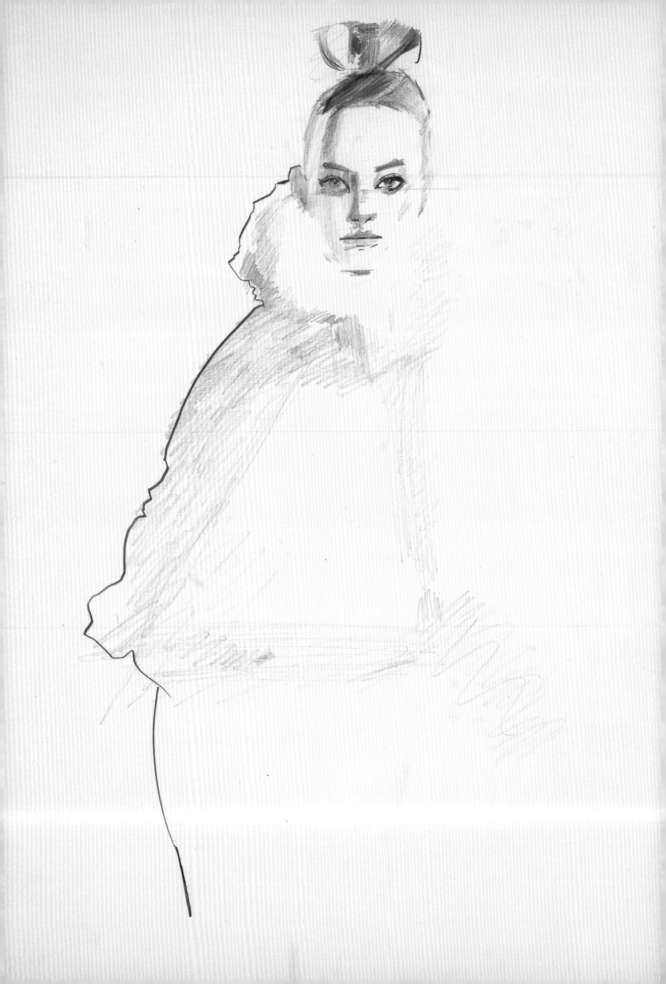

# 新手鉛筆
# 上手

所有繪畫的基礎來自於素描，在繪製水彩時尚插畫前，鉛筆打稿也是非常重要的。本單元將告訴你線條的千變萬化，一條線的力道深淺能呈現明暗與透視，精準的稿線將為水彩上色打好基礎！

# Vol. 3

# 鉛筆技巧

1. 盡量一條線裡面要有濃淡之分，可以在要強調的地方，讓筆尖來回畫幾次，加深濃度。

2. 盡量畫輪廓要有虛線的感覺，若稿線全部都是實線，會失去時尚美感。

3. 盡量把圓弧的地方，改用多筆直線構成。

4. 盡量多畫些參考線，能幫助描繪物體更加精準。

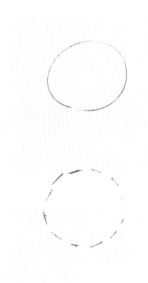

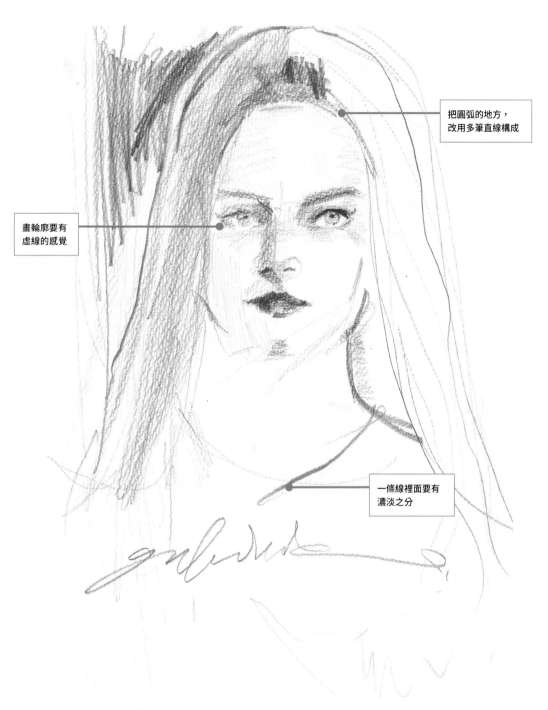

把圓弧的地方，
改用多筆直線構成

畫輪廓要有
虛線的感覺

一條線裡面要有
濃淡之分

⊕ 正面鉛筆打稿示範

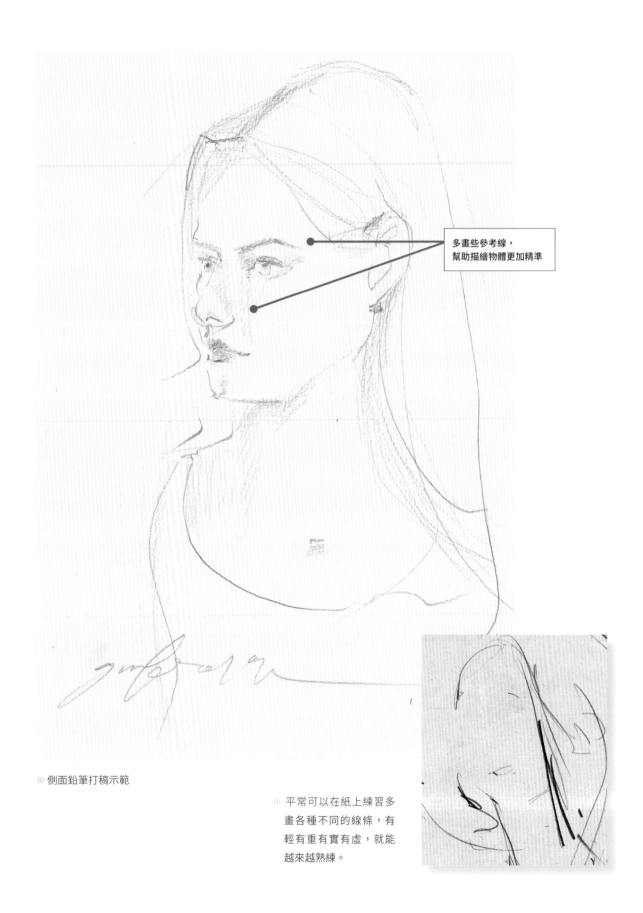

多畫些參考線，
幫助描繪物體更加精準

⊕ 側面鉛筆打稿示範

⊕ 平常可以在紙上練習多
畫各種不同的線條，有
輕有重有實有虛，就能
越來越熟練。

不同姿態角度的五官和手腳打稿範例，你可以觀察這些技巧是怎麼實際運用的。

關於比例的詳細教學，請參考第八章。

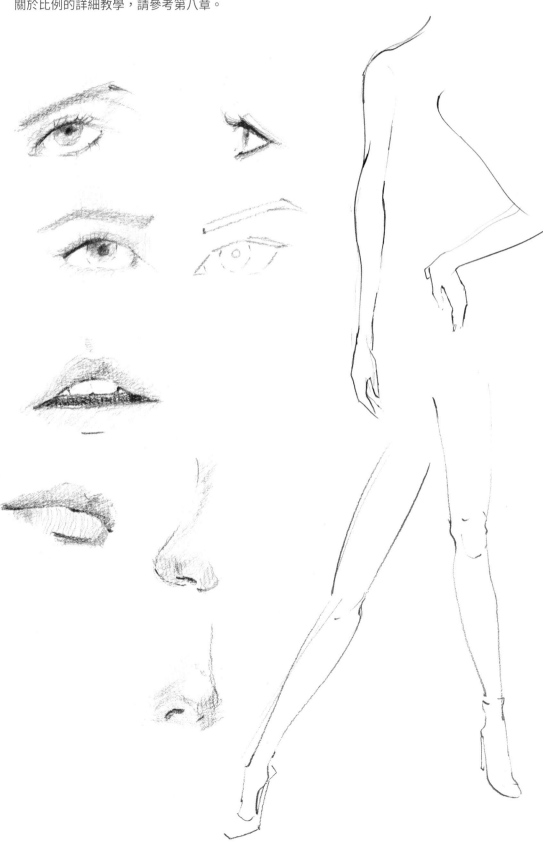

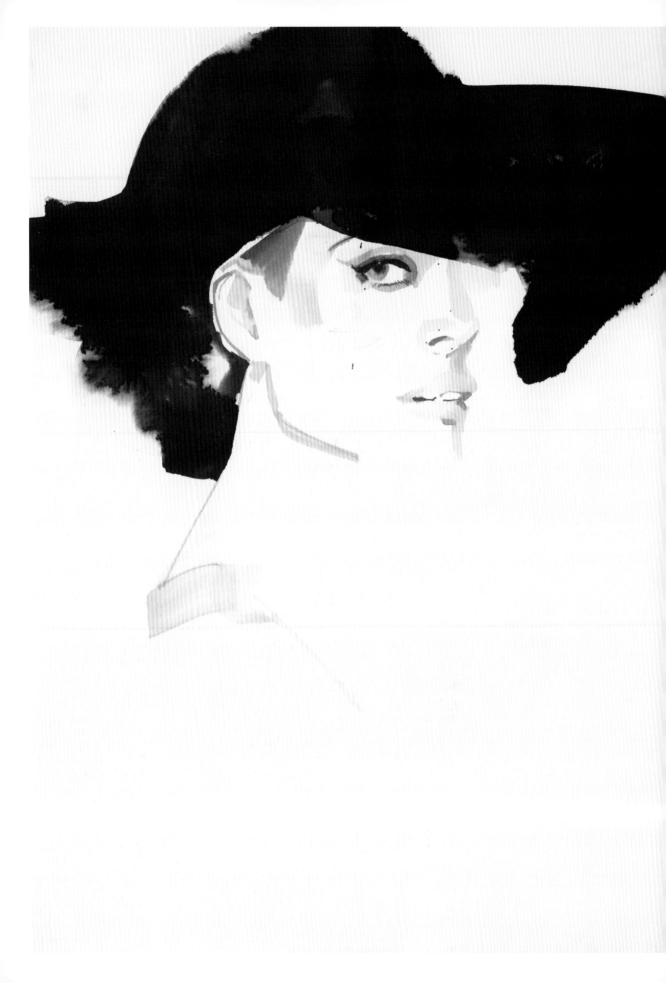

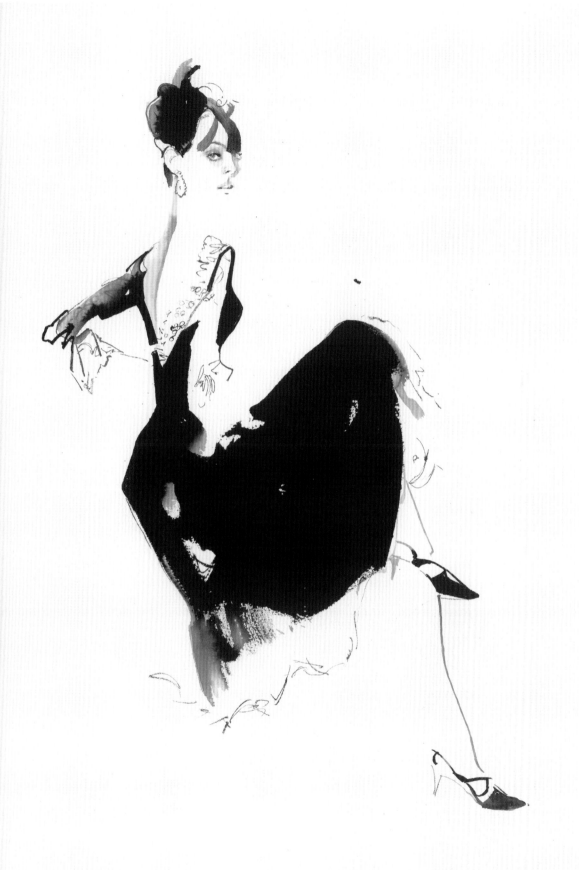

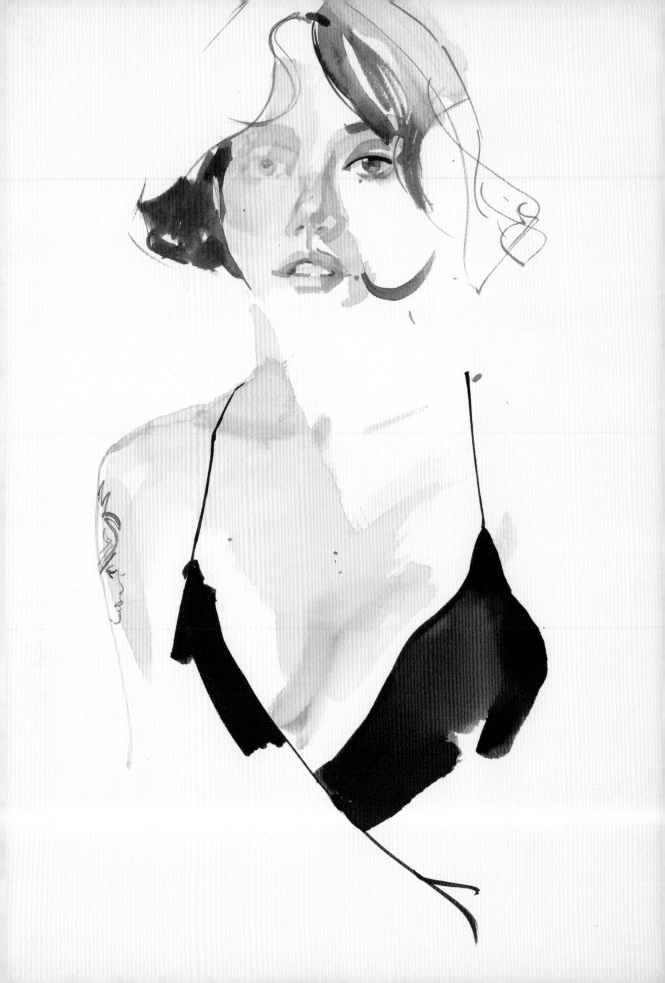

about

WATERCOLOR
TECHNIQUES

# 水分控制
## 的觀念

初學者洗筆時，第一件事情就是
急著把筆洗乾淨、擦乾，卻常
忽略我們同時仍需要保留一點
水分，接下來顏色才能上得好
看。本單元將分別介紹水分多和
水分少時，常使用的水彩技法。

# Vol. 4

# 不同水分的水彩技法

## 淹水：濕中濕

濕中濕是水彩中高難度的技巧。首先要把紙張打濕，和渲染法不同的是，濕中濕是繼續以濕潤的筆觸去堆疊做畫，藉此達到多重渲染的效果。常用在描繪瞳孔、嘴唇紋路、皺紋等細節範圍。

## 水多：渲染法

在大面積水分豐富的平面上著色，顏料在大量水分的擴散作用下，產生了流動與漸層變化。

## 縫合法

將水彩形成的破碎邊緣，用含水較高的筆觸縫合，這樣能讓不同的渲染塊面，連結成一個完整的畫面。

### 沒骨法

概念上接近「雙重渲染」，直接以顏色點染形成寫意的筆觸，讓畫面沒有明顯的輪廓邊緣。

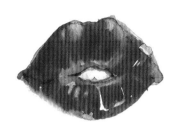

### 水適中：平塗法

最基本的筆法之一，從左側開始往右畫（若左撇子則從右側開始），每完成一筆再接續畫下一筆，彼此盡量不重疊。

### 重疊法

是一種「累積堆疊」的技法，運用顏色與顏色的堆疊，形成另一種色彩。特色是筆觸明顯，能產生立體感、空間感。

### 水偏少：小重疊

這是我個人命名的技法，主要帶出肌膚的光透紅潤感，在臉頰、鼻頭……等，局部暈染水分較多的淡紅色，重疊在著色的肌膚上。

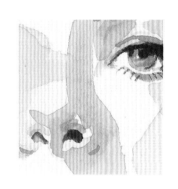

### 水很少：乾擦

用含水較少的畫筆作畫，在畫面上筆觸清晰且強烈，適合畫頭髮、睫毛，創造寫實感。

### 乾旱：厚塗

常用於做出突起立體的效果。

— **POINT** —

### 水彩筆小技巧

以下幾個訣竅提供新手打好基礎、高手進修：

1. 畫線時，可充分運用三個部位畫出不同的粗細：筆尖、筆腹、整個筆頭。

2. 收筆快速一些，且記得手稍微往上提，能大大降低平塗法產生的水痕。

3. 多練習在一次運筆中，表現兩種粗細變化。

4. 筆觸有快慢之分，有濃淡之分，有粗細之分，能夠三者同步應用為佳。

# 快速了解水分多寡與材質的關係

## 淹水：濕中濕

適合畫薄紗、透明類型的材質。

## 水多：渲染法、縫合法、沒骨法

適合畫皮革、高反光布料、彈性布料和布花顏色多變的布料。

## 水適中：平塗或重疊

應用範圍廣泛，畫單色禮服和任何材質都可用。

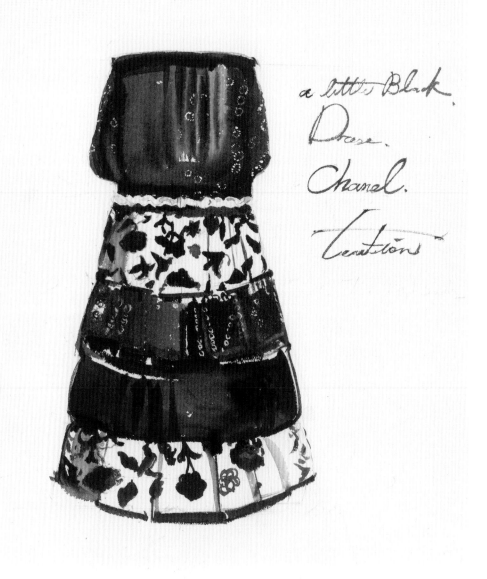

a little Black.
Dress.
Chanel.
Creations

## 水偏少：小重疊

適合用於畫複合材質的材料。

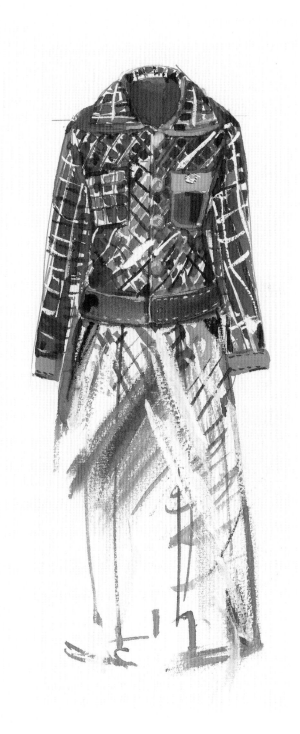

## 乾旱：厚塗法

適合珠寶首飾等有光澤的物體

---

**— POINT —**

### 給新手的 333 法則

1. 重疊盡量不超過3次。

2. 混色盡量不超過3種顏色。

3. 一張圖技法不使用超過3種。

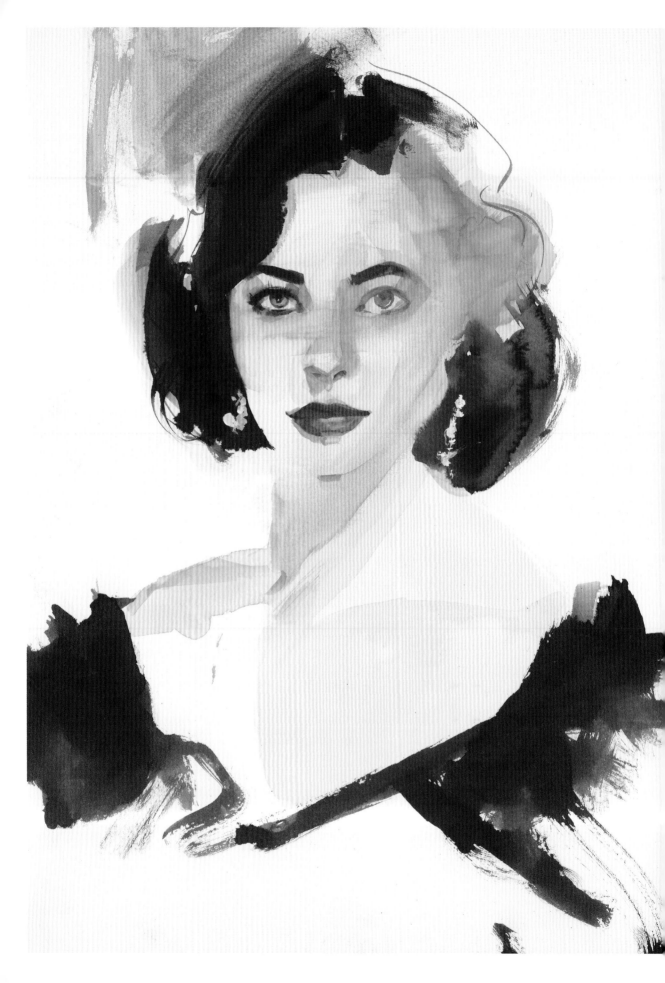

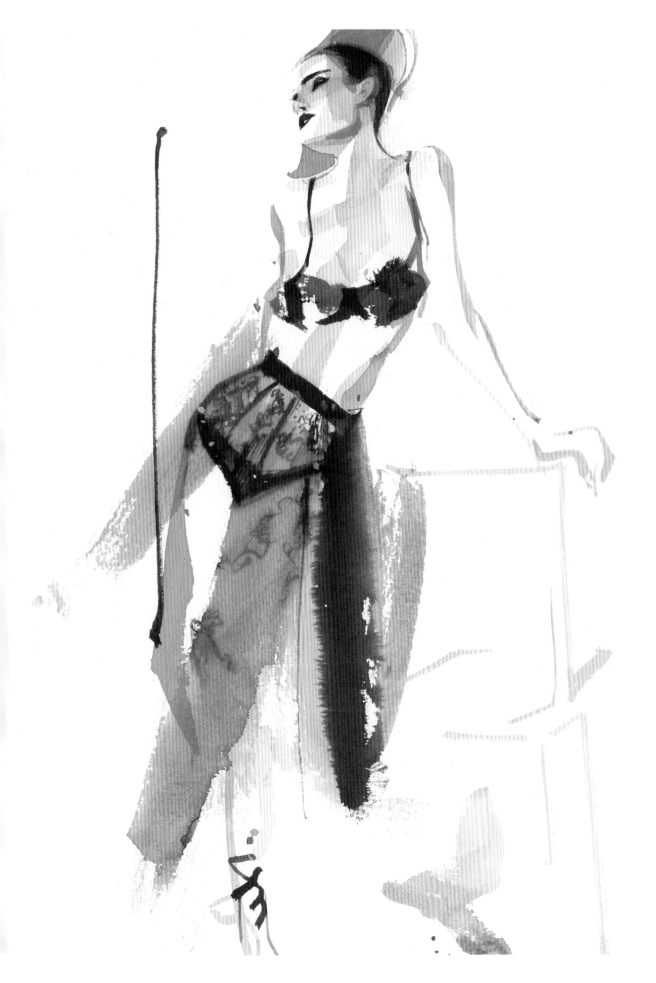

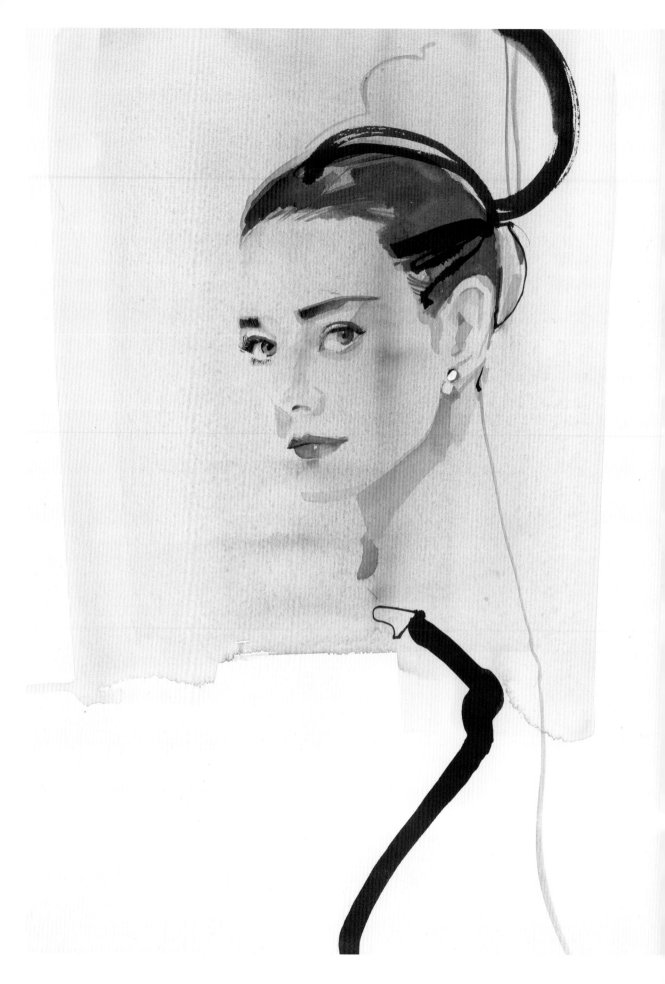

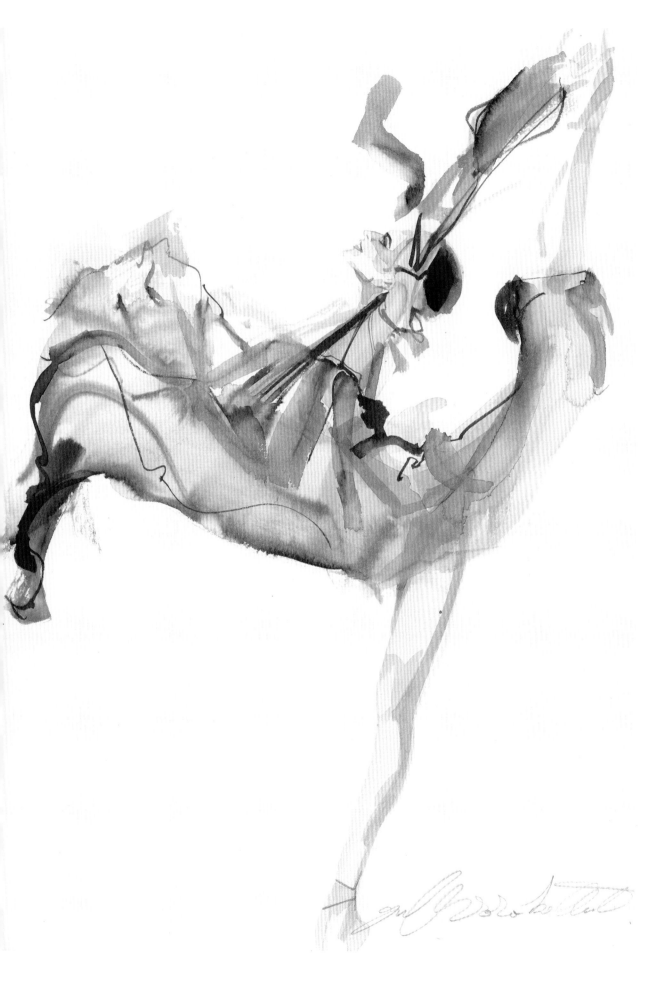

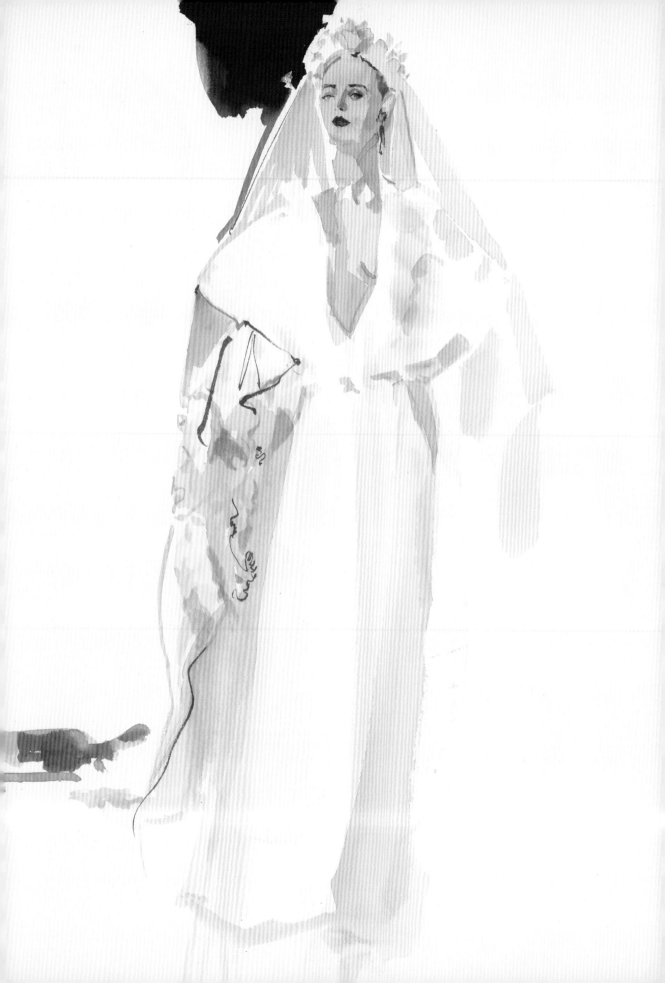

about

WATERCOLOR MIXING

# 調色技巧
# 快速入門

水彩最害怕的就是顏色混濁，畫面一髒掉就前功盡棄。本單元將排列出推薦的顏色加深和加亮順序，讓你層層堆疊也能一直將畫面保持在最乾淨的狀態！

# Vol. 5

# 推薦的加深順序

調深顏色時，有些人會誤以為直接加入黑色顏料就好，但這樣得到的深色看起來很呆板、混濁，大大影響畫面的表現。理想的加深方式是加入其他的顏色，我整理了自己慣用的加深配方，大家只要按照以下順序調色，就能保持顏色的乾淨。

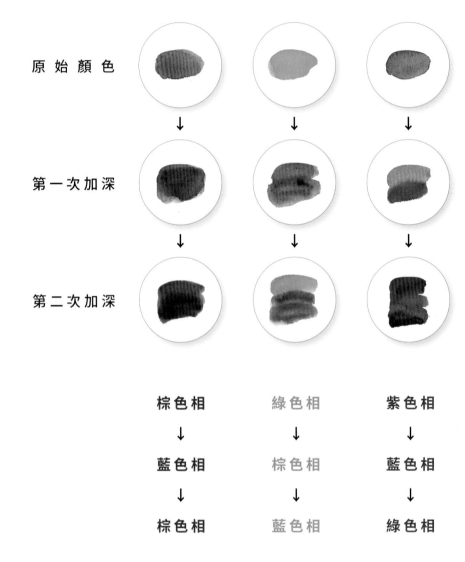

| | | |
|---|---|---|
| 原 始 顏 色 | | |
| ↓ | ↓ | ↓ |
| 第 一 次 加 深 | | |
| ↓ | ↓ | ↓ |
| 第 二 次 加 深 | | |

| **棕色相** | 綠色相 | **紫色相** |
|---|---|---|
| ↓ | ↓ | ↓ |
| **藍色相** | 棕色相 | **藍色相** |
| ↓ | ↓ | ↓ |
| **棕色相** | 藍色相 | **綠色相** |

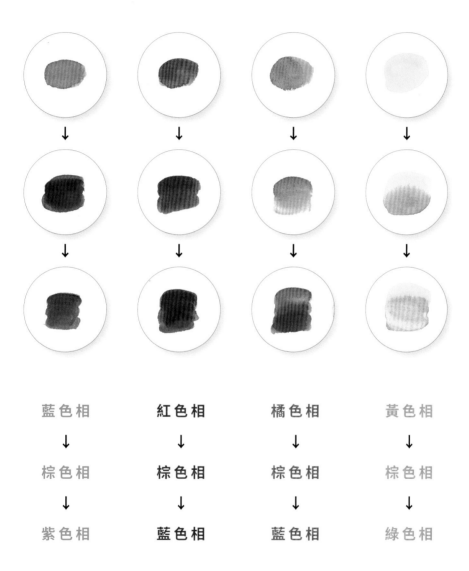

| 藍色相 | 紅色相 | 橘色相 | 黃色相 |
|:---:|:---:|:---:|:---:|
| ↓ | ↓ | ↓ | ↓ |
| 棕色相 | 棕色相 | 棕色相 | 棕色相 |
| ↓ | ↓ | ↓ | ↓ |
| 紫色相 | 藍色相 | 藍色相 | 綠色相 |

# 加亮的順序

調亮顏色時，也不應該直接加白色顏料，而是先加水或黃色。以下是我慣用的加亮配方，照著調就不怕顏色髒了！

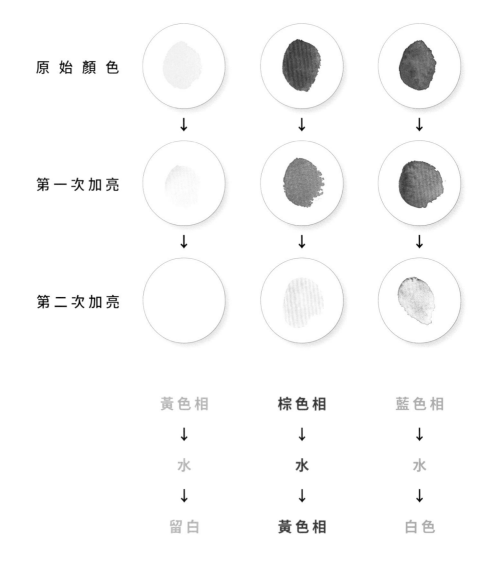

| 原始顏色 | | |
| --- | --- | --- |
| 第一次加亮 | | |
| 第二次加亮 | | |

| 黃色相 | **棕色相** | 藍色相 |
| --- | --- | --- |
| ↓ | ↓ | ↓ |
| 水 | **水** | 水 |
| ↓ | ↓ | ↓ |
| 留白 | **黃色相** | 白色 |

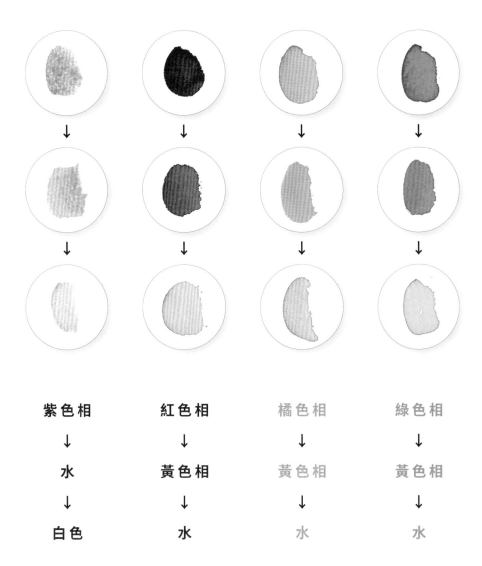

| 紫色相 | 紅色相 | 橘色相 | 綠色相 |
| :---: | :---: | :---: | :---: |
| ↓ | ↓ | ↓ | ↓ |
| 水 | 黃色相 | 黃色相 | 黃色相 |
| ↓ | ↓ | ↓ | ↓ |
| 白色 | 水 | 水 | 水 |

**POINT**

### 調色小技巧

還有一個常見的色相是灰色相，但我們並不是直接使用灰色顏料，
而是透過稀釋黑色顏料，或者是其他色相加深後得到的灰色。
這樣的灰色相一樣可以再加深或加亮，建議步驟分別為：
加深：灰色相→棕色相→藍色相　　加亮：灰色相→水→白色

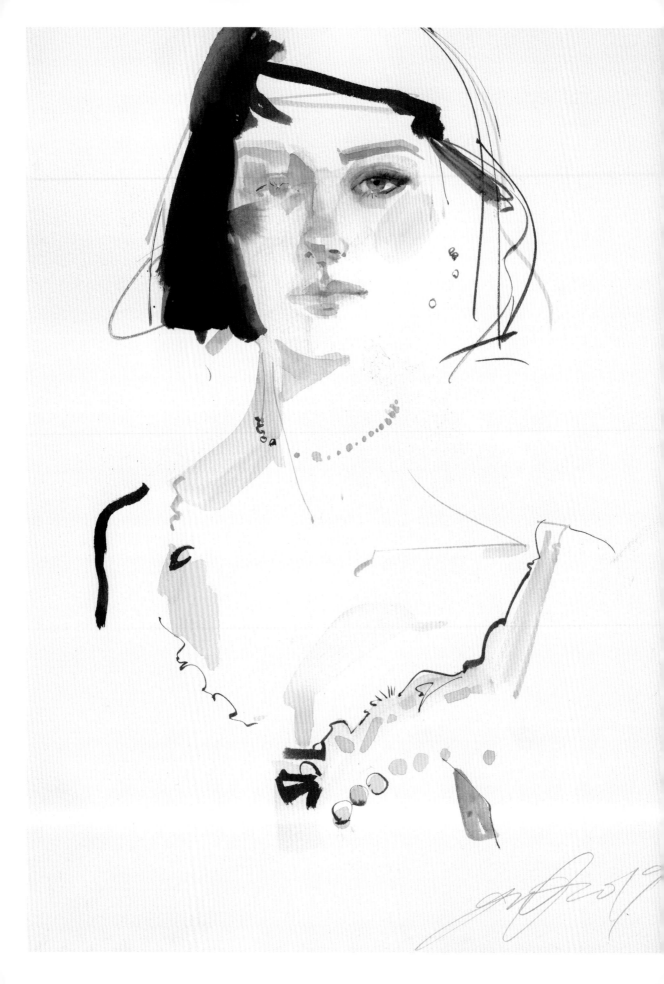

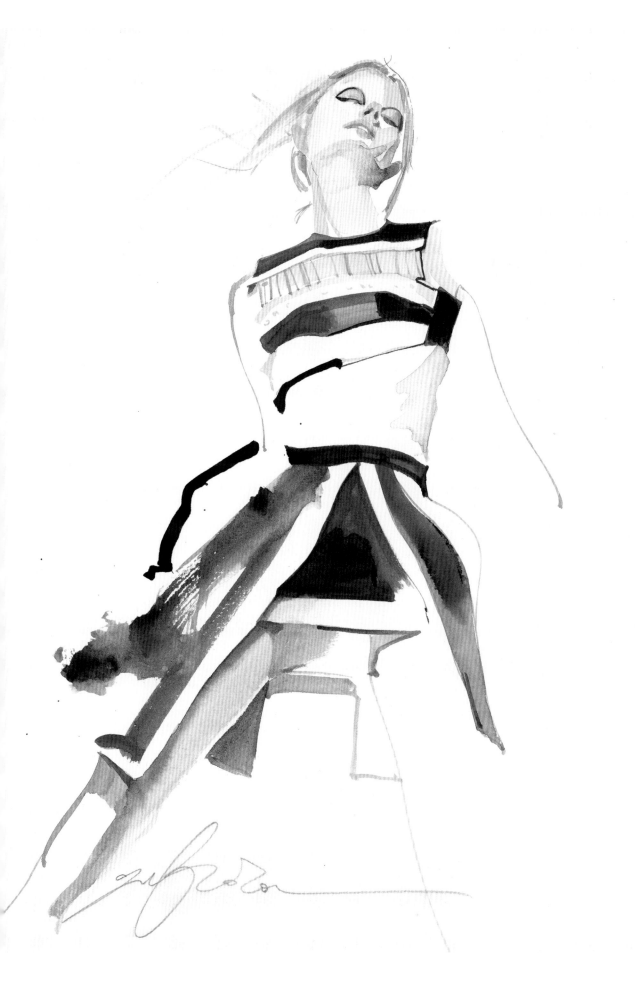

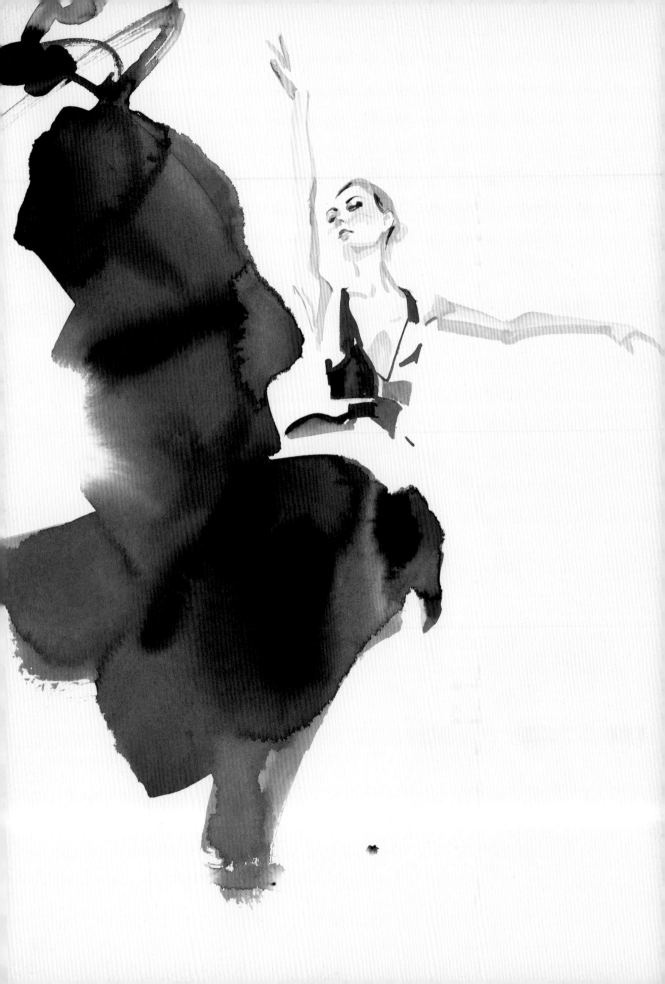

about

# COBALT PIGMENTS

## 鈷類顏料的
## 應用及特性

在顏料選購中，常見鈷字開頭
的顏色，這類的顏色擁有它獨
特的性質，本單元將簡介鈷類
顏料並告訴你最完美的配色。

# Vol. 6

# 鈷類顏料的基本介紹

鈷類顏料含有貴金屬，因此顏料純淨度相當高。我先從「鈷」（cobalt）這個化學元素開始介紹起，鈷礦的分布極為不均勻，剛果民主共和國現為全球礦產的最大來源，其他生產國的生產量都不到一成，這也是鈷如今成為貴金屬的原因。

鈷的英文名稱「cobalt」其實是來自於德文的「kobold」，意為「壞精靈」，因為鈷礦有毒，不僅過去礦工、冶煉者常在工作時染病，鈷甚至會汙染別的金屬。由於成本極高又含毒性，亟需替代方案，後來十九世紀的化學家路易·雅克·泰納爾（Louis-Jacques Thénard），從鈷鹽和氧化鋁的混合物中，製造出一種叫做「鈷藍」（$CoAl_2O_4$）的顏料，現代顏料中大多以此取代，避免使用時有疑慮。

一般在顏料中，根據原料來源分成兩類：化學複合的「有機顏料」與取自礦物的「無機顏料」。

前者常見的有溫莎藍（Winsor Blue）、老荷蘭藍（Old Holland Blue）等，都是這二十世紀才有的產物。而鈷類顏料則屬於後者，除了鈷藍之外，還有由瑞典化學家斯文·林曼（Sven Rinmann）發明的「鈷綠」，至今仍被廣泛使用。

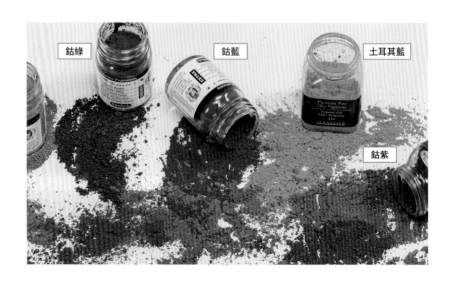

# 鈷類顏料的特性

1. 鈷類顏料能形成「顆粒的沉澱」，而顆粒沉澱的效果能幫助藝術家追求質感的表現。
2. 耐酸鹼性佳，且耐光性強，不易褪色。
3. 色彩擁有相當高的純淨度。
4. 鈷本身為一種催乾劑，鈷類顏料在使用上乾燥速度相對較快。

常見的鈷類系列顏色有：鈷藍、鈷綠、鈷綠松石淺藍（Cobalt Blue Turquoise Light）、鈷紫（Cobalt Violet）等。基本上，它們和任何顏色相混的成果都出乎意料地好看！此外，時尚界的高級訂製禮服也經常採用這系列的顏色。

鈷類顏料非常適合用於表現現代主題之作品，原因有二：
1. 清澈感：相當像自然的顏色，基本上可以直接使用也不會突兀。
2. 高明度：使用鈷系列之顏色，能使畫面提高些許的明度，讓畫面輕快活潑。因此想用水彩表現輕透膚色，鈷類顏料是必需品。

---
## POINT
---

### 調色小技巧

鈷藍+天空藍（Cerulean Blue）+鈷紫=絕美

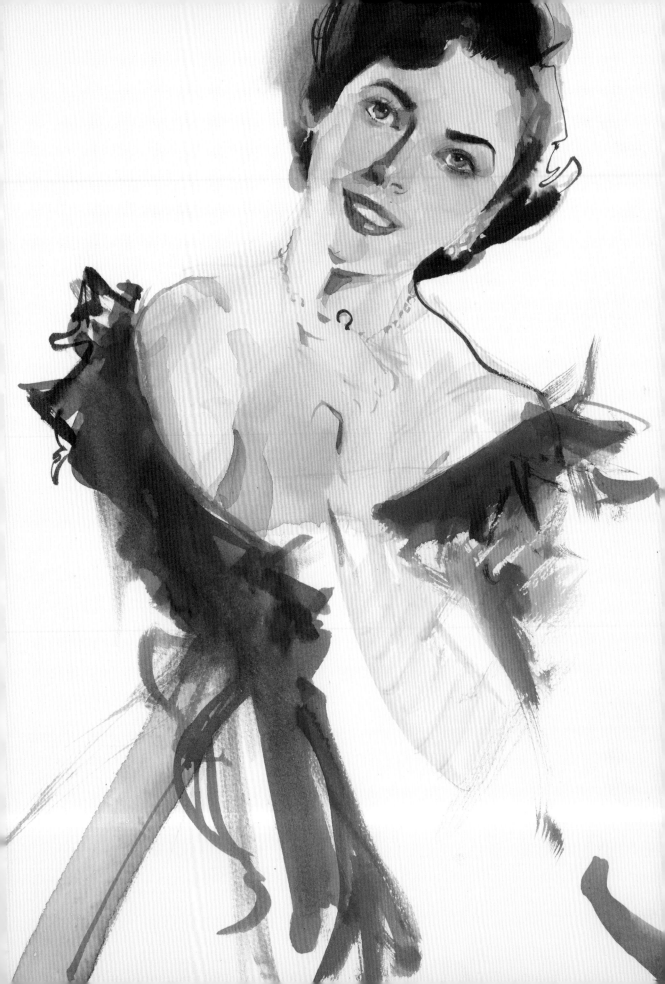

經典
簡易膚色

膚色就是橘色加白色嗎？本單元
將解析水彩膚色的調配，顛覆你
對皮膚色的想法與觀念，同時也
會提及各色人種的膚色調配。

Vol. 7

用水彩畫時尚插畫最難的地方，在於膚色不好調，但是直接購買膚色水彩，或是用橘色加白色，得到的顏色往往不夠自然好看。對於初入門的讀者，會建議先用「**紫羅蘭色＋橘色**」或是「**白色＋藍色＋橘色**」這兩個配方練習。這樣調出來的膚色，不但能兼顧暖色調與寒色調的感覺，加上水分的控制變化之後，也能表現出更多的色階層次。

至於想在膚色調配上更進一步，建議記住以下基礎配方：**棕色＋紅色＋藍色**，推薦色號為Burnt Sienna、Opera Rose和Cobalt Blue（其他顏料挑選細節請回顧第二章）。這個配方的優點是，只要透過顏料和水分比例的改變，各色人種的膚色都能調出來！

顏料和水分比例沒有固定公式，需要隨著每次作畫調整。同時透過反覆練習，你會慢慢找出屬於自己的一套法則，這也將是你個人的特色。

⊕ 「白色 + 藍色 + 橘色」的調色示範

⊕ 用基礎配方調出來的膚色

### 白種人膚色

水量提高＋棕色降低＋
紅色降低＋藍色變多

### 黃種人膚色

棕色加一點黃色＋
紅色降低＋藍色降低

### 黑種人膚色

水量降低＋棕色提高＋紅色提高＋藍色提高

# 古典膚色補助

此為比較進階的膚色調配，當你的經典膚色調配達到非常熟練的地步，
即可參考本篇古典膚色輔助，讓你的時尚人像更加躍然紙上。
使用方法都是以基礎配方為底，然後加入額外的顏色調製。

## 白種人的古典膚色

**亮面**：白種人基礎膚色＋白色
**中間色**：白種人基礎膚色＋橘色＋紫色
**過度色**：白種人基礎膚色＋綠色＋白色
**暗面**：白種人基礎膚色＋象牙黑＋綠色＋紅色
**反光**：白種人基礎膚色＋黃色＋白色

## 黃種人古典膚色

**亮面**：黃種人基礎膚色＋黃色＋白色

**中間色**：黃種人基礎膚色＋橘色＋咖啡

**過度色**：黃種人基礎膚色＋綠色＋白色＋土黃

**暗面**：黃種人基礎膚色＋象牙黑＋綠色＋土黃

**反光**：黃種人基礎膚色＋黃色＋白色（整體水
分要比亮面多）

## 黑人古典膚色

**亮面**：黑人基礎膚色＋土黃＋白色

**中間色**：黑人基礎膚色＋橘色＋咖啡＋紅色

**過度色**：黑人基礎膚色＋綠色＋白色＋綠色

**暗面**：黑人基礎膚色＋象牙黑＋綠色＋土黃

**反光**：黑人基礎膚色＋藍色＋咖啡

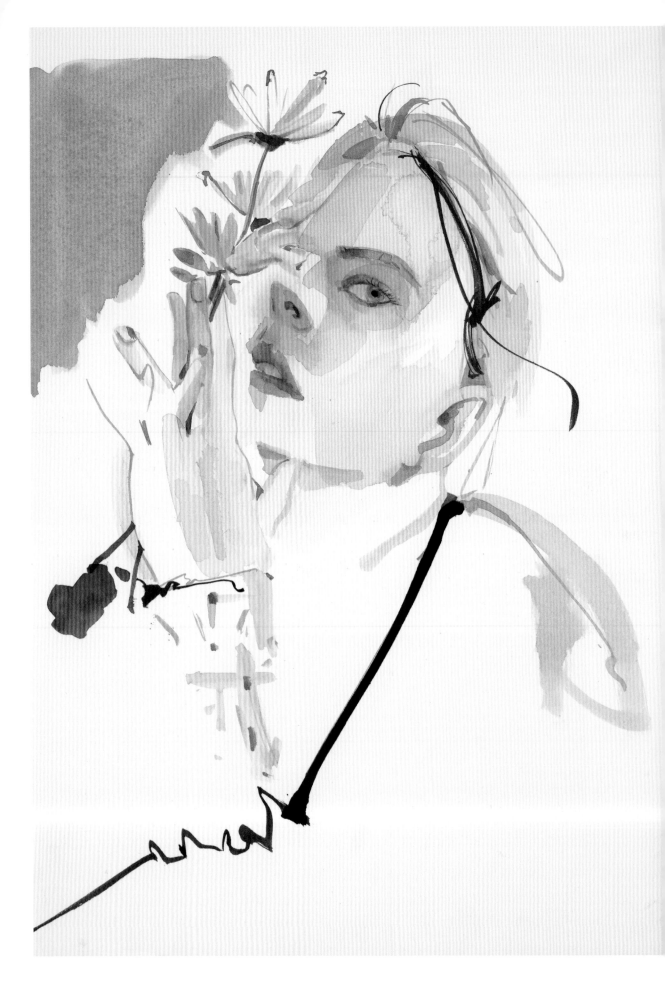

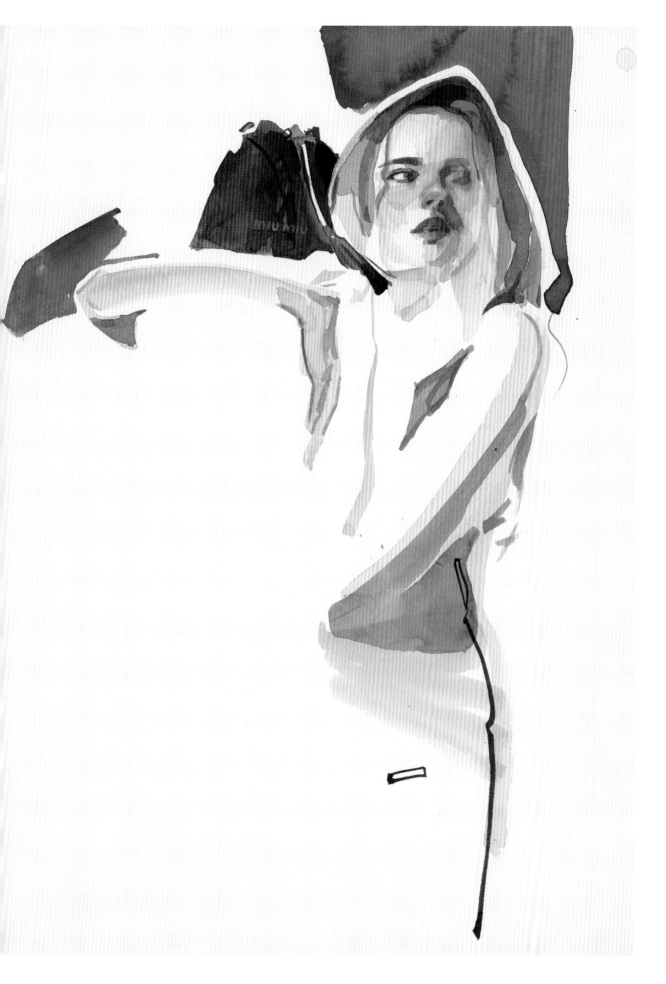

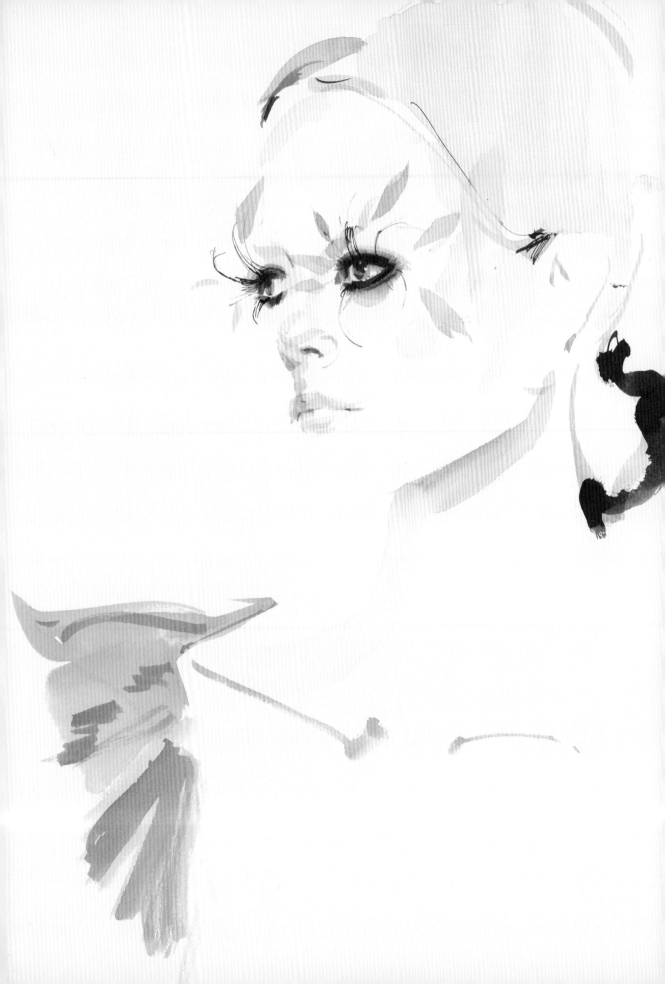

FIGURE DRAWING

## 時尚人物比例
## 快速入門

本單元將教授時尚人物比例，除了觀察、測量、參考線，讓你擁有對五官、人體比例的認識，依喜好調整自己的時尚人像！

# Vol. 8

# 女性臉部比例

正面

1. 眼高2.5倍＝額頭高＝人中到下巴長＝眼睛下緣到鼻頭長
2. 眼寬1／3＝眼球大小
3. 眼寬5倍＝臉寬（包含兩邊耳朵的邊際）
4. 鼻寬＝眼寬
5. 人中高＝眼高
6. 嘴唇寬＝眼寬1.5倍
7. 嘴唇高＝眼高1.5倍
8. 嘴唇邊緣到下巴邊際＝1個眼睛寬

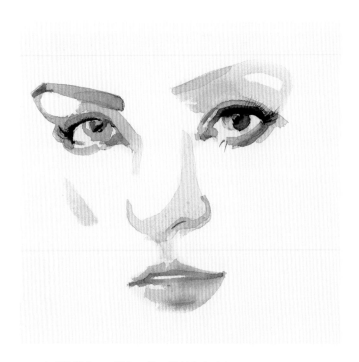

⊕ 用水彩繪製的正面臉部示範，雖然角度略有不同，
　 但比例基本上是一樣的。

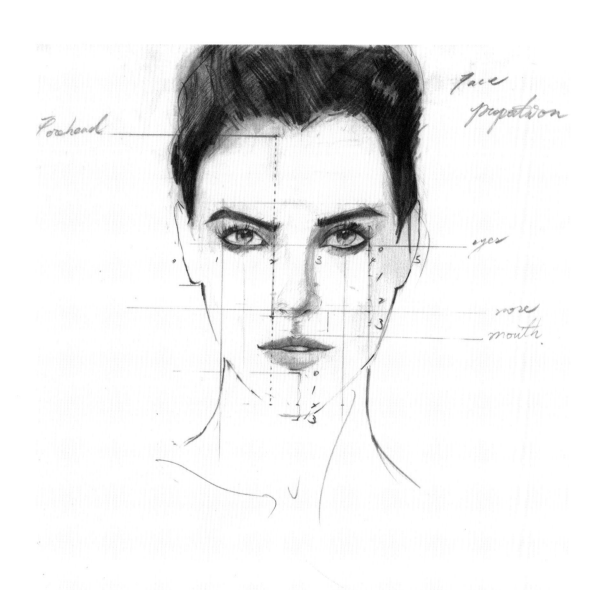

Forehead

face
proportion

eyes

nose
mouth

# 側面

畫側面時，五官之間的比例關係大致上和正面相同，例如眼高2.5倍等於額頭高、人中高等於眼高等。

1. 側面眼寬的7～11倍＝等於頭的側面寬度
   （由於側面的眼睛比例較小，加上每人頭型的不同，故倍率有所彈性調整。）
2. 側面眼寬2.5倍＝眼睛到鼻尖的距離

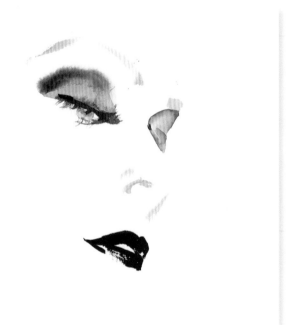

⊕ 用水彩繪製的側面臉部示範

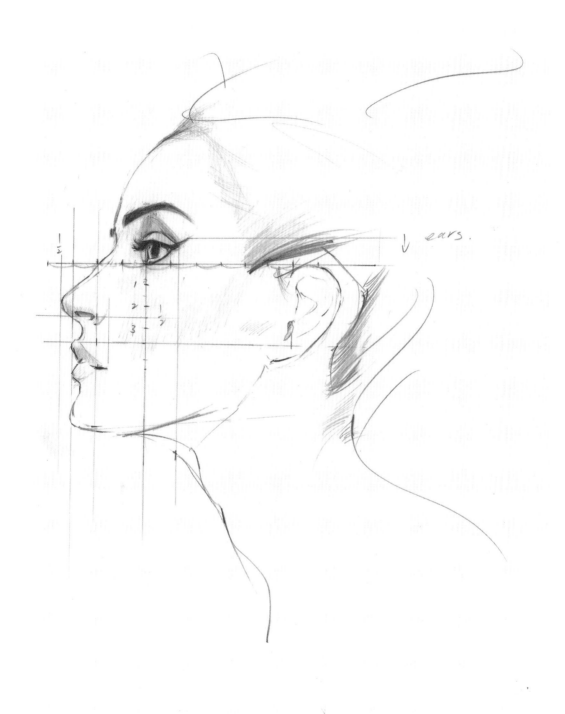

ears.

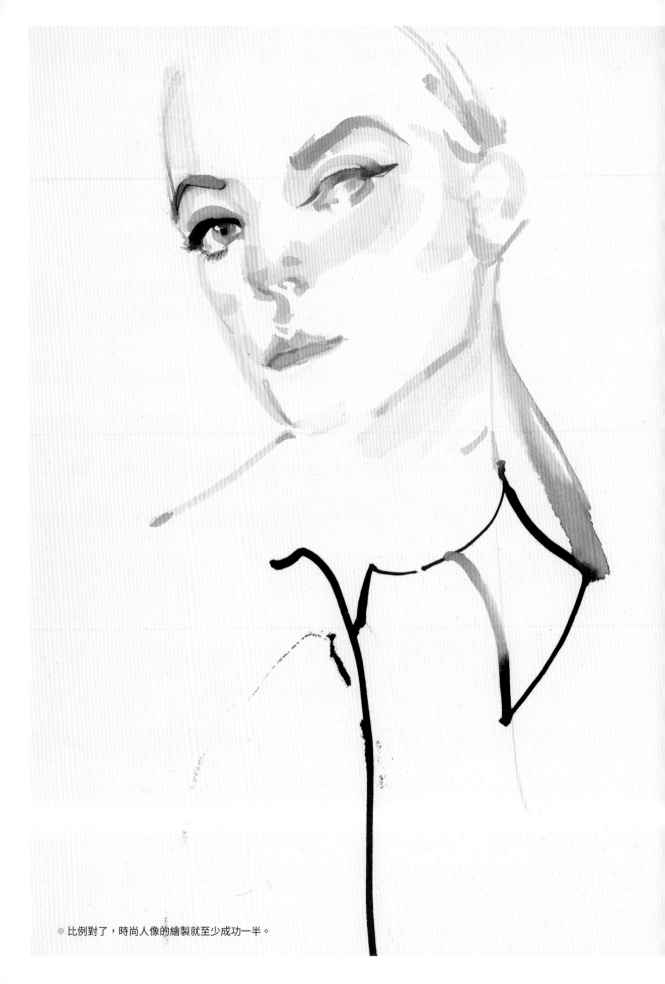

⊕ 比例對了，時尚人像的繪製就至少成功一半。

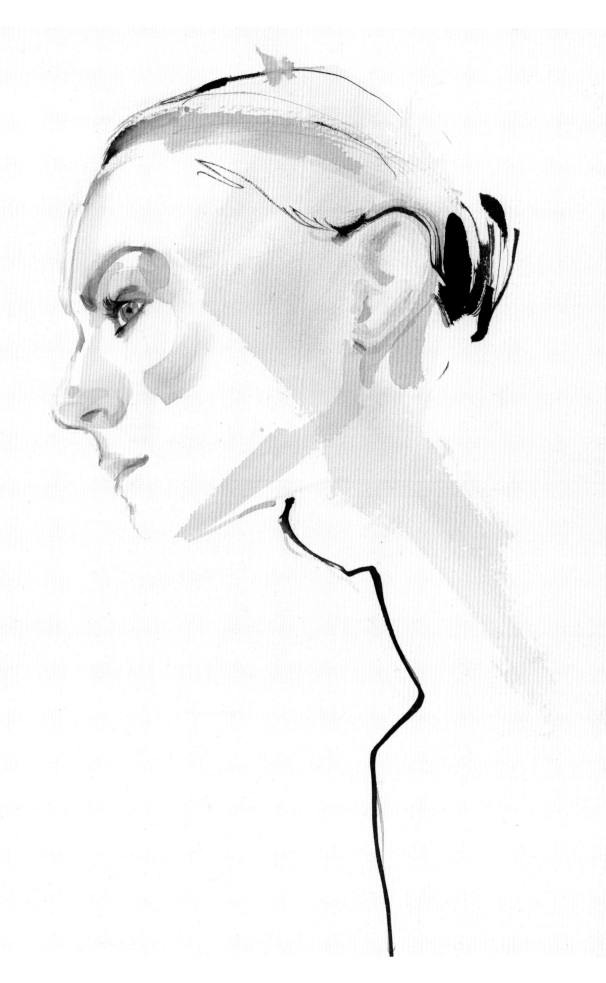

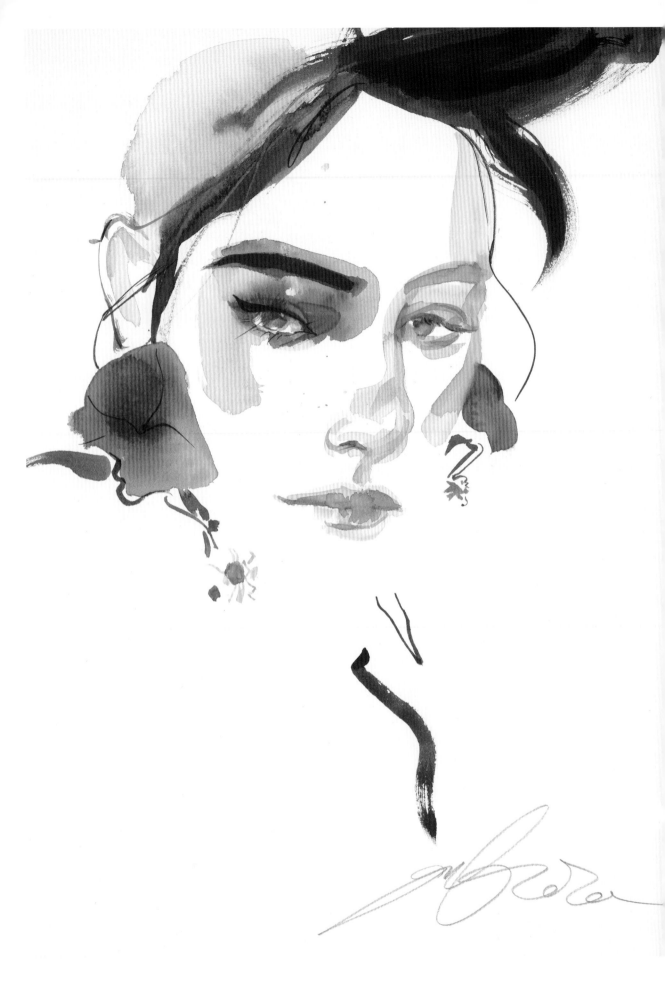

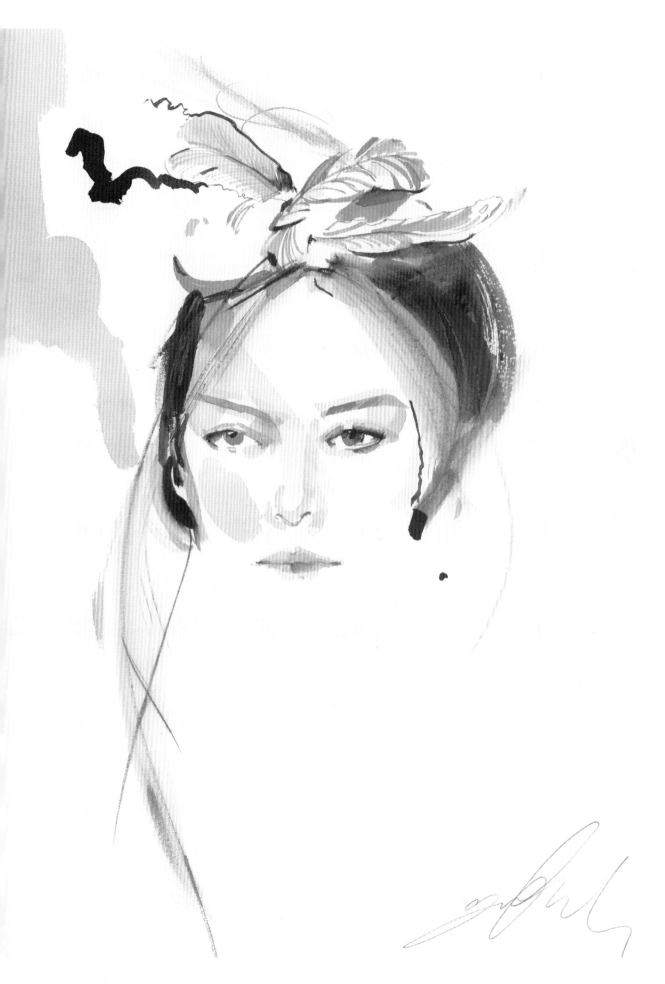

# 女性時尚人體比例

此處的示範為九頭身畫法，不過八～十頭身都是常使用的時尚人體比例，你可以以此為基礎進行調整。請注意，這裡提供的是大原則，光是畫得極度精準可不一定和優美好看畫上等號，肩膀寬度、骨盆寬度都是主觀的設定，畫圖時你需要自行調整，並找出自己常用的相對大小。

1. 頭寬2倍＝肩寬
2. 頭高2.5倍到腰部
3. 頭高1.2～1.5到胸點（亦即BP點）
4. 頭高3倍＝腰部到大腿長
5. 頭高3倍＝小腿長（包含到高跟鞋的總長度）
6. 頭寬＝腰寬（理想時尚女性身材比例）
7. 頸高＝頭高1／2
8. 手肘位置和腰部同高
9. 手腕位置和髂骨同高
10. 手掌位置＝大腿1／3～1／2處

---

**POINT**

### 頭身比例

我們常說的幾頭身是指「全身身高是頭高的幾倍」，
模特兒常見的九頭身就是九倍，其他以此類推。

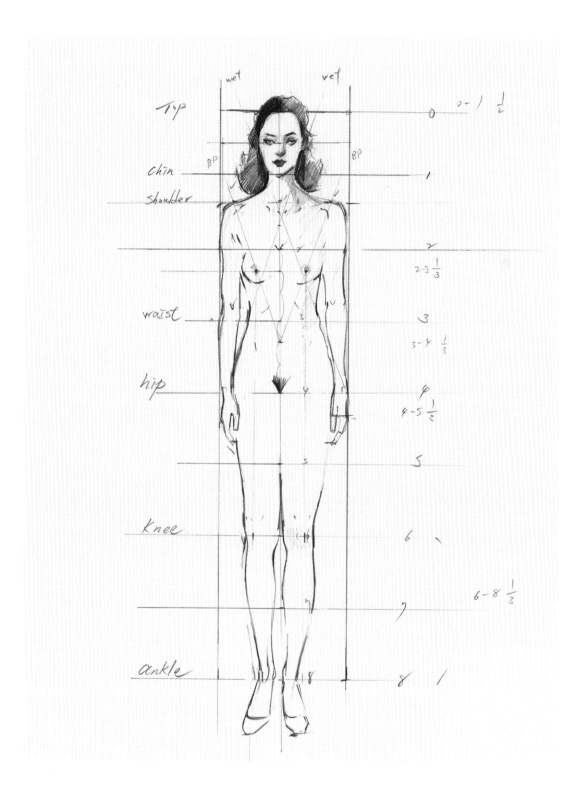

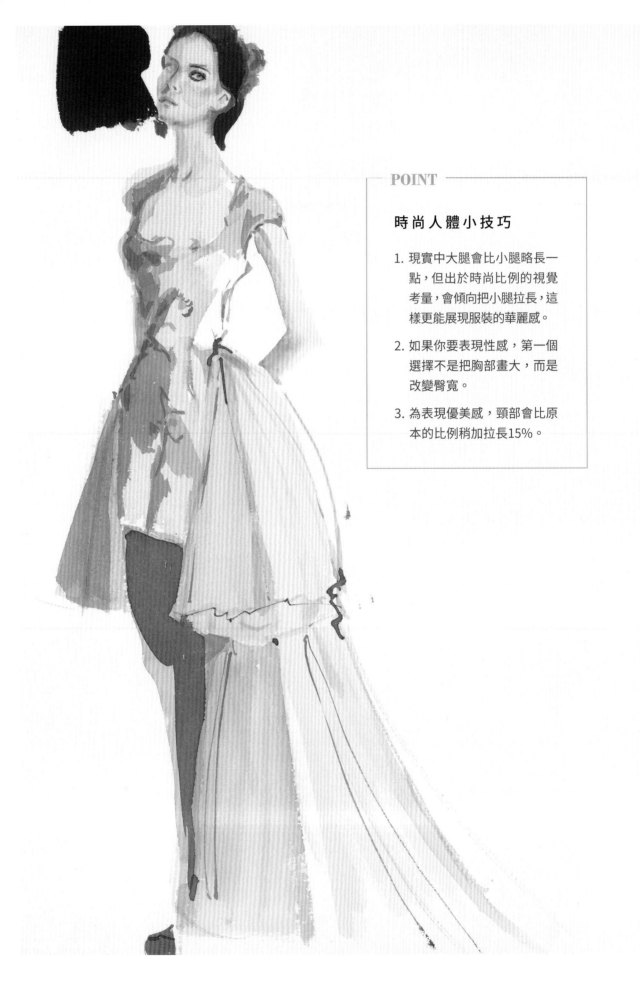

## POINT

### 時尚人體小技巧

1. 現實中大腿會比小腿略長一點，但出於時尚比例的視覺考量，會傾向把小腿拉長，這樣更能展現服裝的華麗感。

2. 如果你要表現性感，第一個選擇不是把胸部畫大，而是改變臀寬。

3. 為表現優美感，頸部會比原本的比例稍加拉長15%。

# 如何繪製眉毛

1. 先用較淺的顏色畫出大概的形狀，眉尾會稍微比眉頭高一點。眉毛是前粗後細，畫的時候要記得收筆，才會有粗細變化。（可以複習一下第四章提到的水彩筆小技巧。）

2. 等乾了之後加上第二層比較深的顏色，注意眉頭會比較深，然後慢慢轉淡。第一層和第二層的顏色可以是相同色系，也可以是完全不同的搭配，例如綠色和棕色、藍色和黑色，會有不一樣的效果。大家不妨嘗試不同的組合，會有意想不到的收穫。

3. 等比較乾了，再用更深、更濃的顏色做出毛流的質感，特別要再加深眉頭的顏色。

眉毛不見得只能用棕色、黑色畫，我常會加入整張圖所用到的其他顏色，比如人物有紅色頭髮，就會考慮調一點紅；有藍色的眼珠，就調一點藍。這樣能讓眉毛看起來更自然，畫面擁有一體感。

眉毛看似簡單，其實也能玩出很多變化。

# 如何繪製眼睛

眼睛是靈魂之窗，也是整個臉部表情最重要的部分，更是時尚插畫的重點所在，能把眼睛畫好就成功一半囉！

1. 勾勒眼睛時，注意眼尾要比眼頭略高，形狀才正確。虹膜通常佔整個眼球的 1／3，畫的時候讓瞳孔靠近上眼線，眼睛會更有神。注意兩邊眼白的比例不會一樣大，而是一大一小。

⊕ 左邊眼白較大；右邊眼白較小

2. 用畫筆蘸水暈開瞳孔處的顏料，為虹膜打一層底色，再用深色加強瞳孔和上眼皮交界處。最亮的光點處記得要留白。

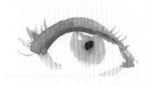

3. 選用更深的顏色畫眼線和上下睫毛，再加深瞳孔。接著畫筆蘸水，分別從眼頭、眼角稍微暈染出眼睛下緣的輪廓。畫的過程中，若眼白沾染到些許顏色無妨，完全留白反而顯得不自然。

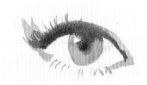

4. 等比較乾了之後，塗上最後想要的虹膜和眼影顏色。接著，輕輕畫出眼頭和眼尾處的眼瞼，襯托眼球的渾圓感。在眼球與上眼皮交界處刷一道淡淡的陰影，加強立體感。

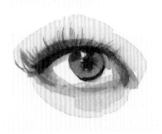

---

## POINT

### 眼睛小技巧

1. 睫毛不要畫成每一根等長或左右完全對稱，也不是越多越好。
2. 睫毛可以用分岔的筆毛來畫，不必一根一根畫。
3. 畫虹膜的原則上是上暗下亮，才會顯得有神。
4. 下眼線跟虹膜之間會保持一道白縫。
5. 上眼線的尾巴會比較深。

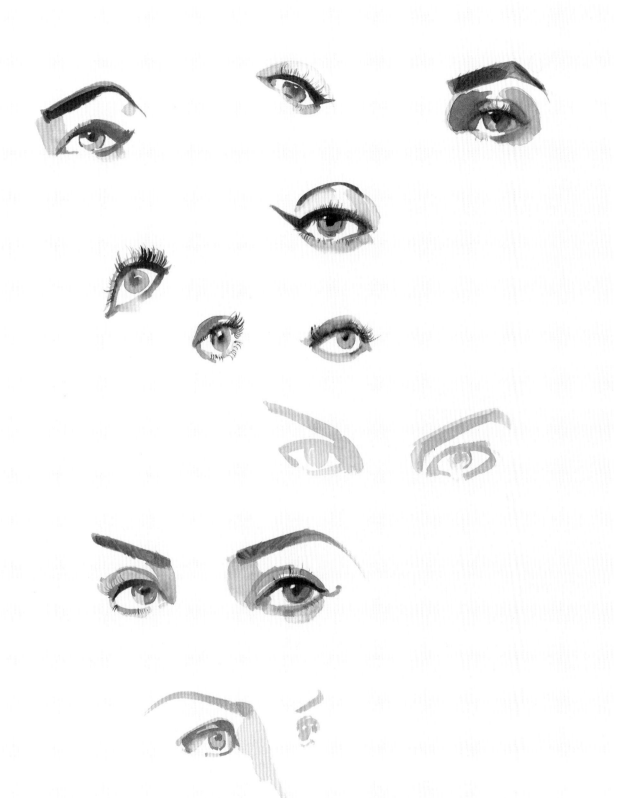

⊕ 等眼睛和眉毛的基礎練熟之後，建議練習
兩者一起畫，這樣五官比例才會比較準。
練習的時候，盡情嘗試不同的配色吧。

# 如何繪製鼻子

1. 先用較淺的膚色畫出鼻頭和鼻孔的基礎陰影。

2. 稍微加深膚色，畫出鼻梁、鼻翼和人中的陰影。鼻梁和鼻翼只要挑同一邊畫就好，哪一邊則根據參考圖或者你設定的光線而定，例如光線從左邊來，陰影就加在右邊。

3. 等陰影顏色乾了，再調出極淡的膚色（可加點紅色調），順著鼻梁刷上鼻子的底色（左右鼻翼和鼻頭下方）。注意，鼻梁的亮面要盡量留白。

4. 最後用深色再次加強鼻梁側邊、鼻翼、鼻孔和人中的陰影。

─── POINT ───

### 鼻 子 小 技 巧

1. 以時尚插畫來說，鼻子的重要性通常不及嘴唇和眼睛，所以不會著墨太多小細節，只要能掌握並呈現基本的陰影，其實就夠了。

2. 鼻子和上唇之間會有一塊陰影，它非常重要，沒畫出來就會顯得臉部不夠立體。

# 如何繪製嘴唇

1. 先用較深的紅色畫出上下唇間的 W 形中線，別忘了兩邊嘴角要略微上揚。接著畫筆蘸水，借用嘴唇中線的顏色，旋轉筆尖暈出上唇底色。

2. 再蘸一點紅色，定位出下唇的下緣，同時稍微加深上唇顏色。注意，嘴唇要顯得柔嫩，顏色必須慢慢推、慢慢加，不可以急著一筆畫完。

3. 同樣以畫筆蘸水，借用下緣唇線的顏色，暈出下唇底色，再視情況加深上唇。

4. 嘴唇一般是上暗下亮，所以下唇顏色不用像上唇一樣扎實，筆刷可多帶點水分，較淡的色彩能營造光澤感。

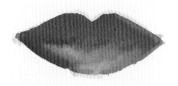

**5.** 加深嘴唇顏色到理想狀態為止。
等比較乾了之後，用較濃的顏色勾
勒已經變得不明顯的唇間中線，進
行收尾。記得下唇不要全部塗滿，
有光澤感才會好看。

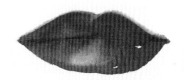

⊕ 別忘了多練習不同角度和動作的嘴唇。遇到露出牙齒的情況，
不需要細畫，適度加上一點齒縫或嘴巴內部的陰影就可以了。

# 如何繪製手部

在時尚插畫中，我們不會將手和腿畫得非常精細寫實，重點在於掌握比例、陰影和關節的轉折，這樣只需要用色塊，就能畫出好看優美的肢體了。

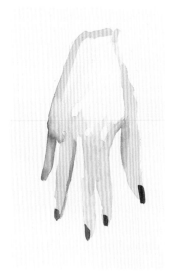

基本比例

1. 中指長度＝手掌長

2. 手掌長 2.2 ～ 2.5 倍＝下手臂長度

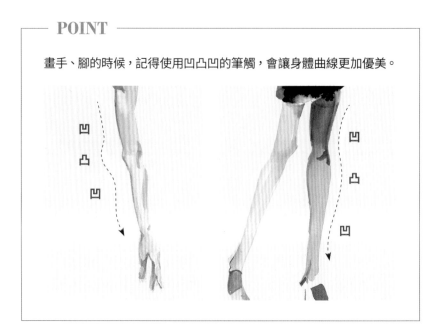

---- POINT ----

畫手、腳的時候，記得使用凹凸凹的筆觸，會讓身體曲線更加優美。

凹
凸
凹

凹
凸
凹

1. 先用較淡的顏色畫出手腕到拇指尖的外輪廓，以及手背和食指的區塊。

2. 用稍微深一點的顏色，刷出拇指、食指和後方中指的陰影。再定位出中指和無名指的指甲位置（指甲油顏色可選喜歡的）。

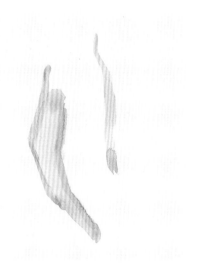

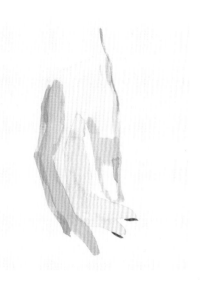

3. 畫出中指、無名指和一點點的掌心，再用畫筆蘸水暈開顏色的邊界，會比較自然。最後用深色勾勒出更清楚一點的手腕、拇指和食指輪廓，注意線條不要封死，否則會失去時尚美感。

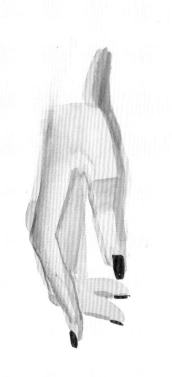

---

**POINT**

### 手部小技巧

1. 繪製手臂的概念和手掌一樣，可以多練習畫不同的角度，掌握比例和關節的彎曲。

2. 若決定要畫出人物的手，一般不會同時畫左右兩邊，只會挑一邊呈現；腿部也是同樣的道理。

# 如何繪製腿部

1. 貼心提醒，腿部比例請回頭參考第 76-77 頁。先用較淡的顏色畫出的大腿、小腿和腳掌的外輪廓，以及膝蓋。

2. 用稍微深一點的顏色，刷出腿後側、腳底和膝蓋的陰影。畫筆再蘸水，淡淡刷出亮面的膚色。等較乾之後，稍微用深色勾勒出大腿和小腿的輪廓，注意線條不要封死。

3. 若想畫出穿著絲襪的感覺，則調出灰色調（可以視情況加入不同的顏色，例如紫色、藍色、紅色等），讓畫筆水分多一些，淡淡刷上一層顏色。並在大、小腿交接處、膝蓋、腳踝等關節的地方，加上較深的陰影，就完成了。

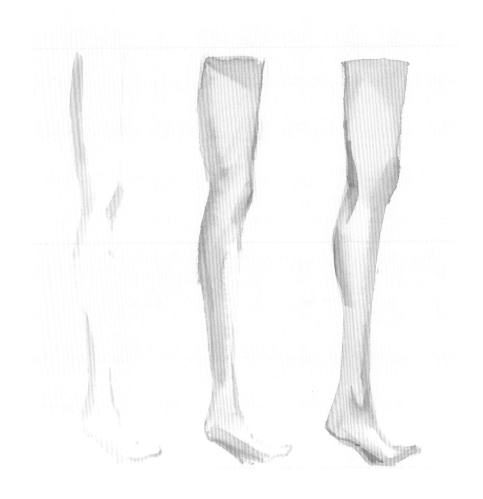

POINT

## 腿部小技巧

畫中人物若是穿著鞋子和不透膚的襪子，不一定要先畫好完整的腿部才加上這些服飾，你可以直接畫鞋襪的部分。

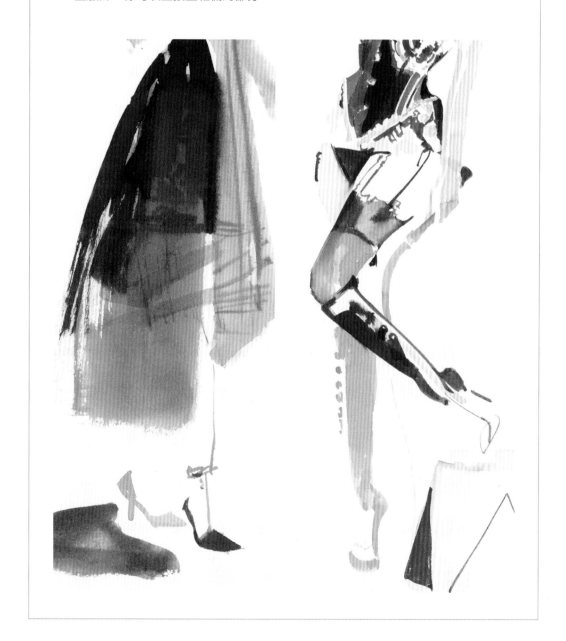

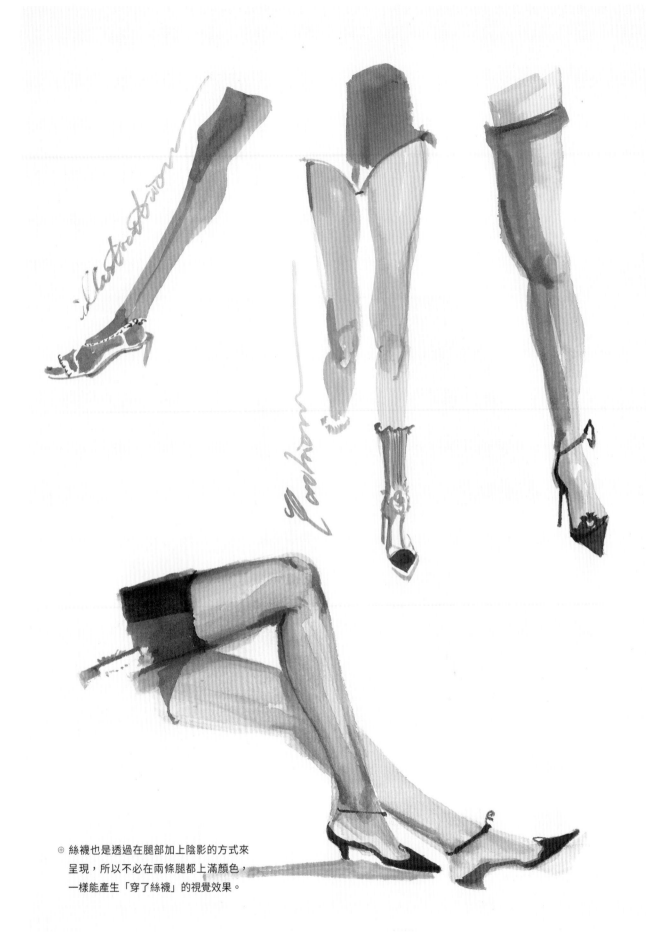

⊕ 絲襪也是透過在腿部加上陰影的方式來
呈現，所以不必在兩條腿都上滿顏色，
一樣能產生「穿了絲襪」的視覺效果。

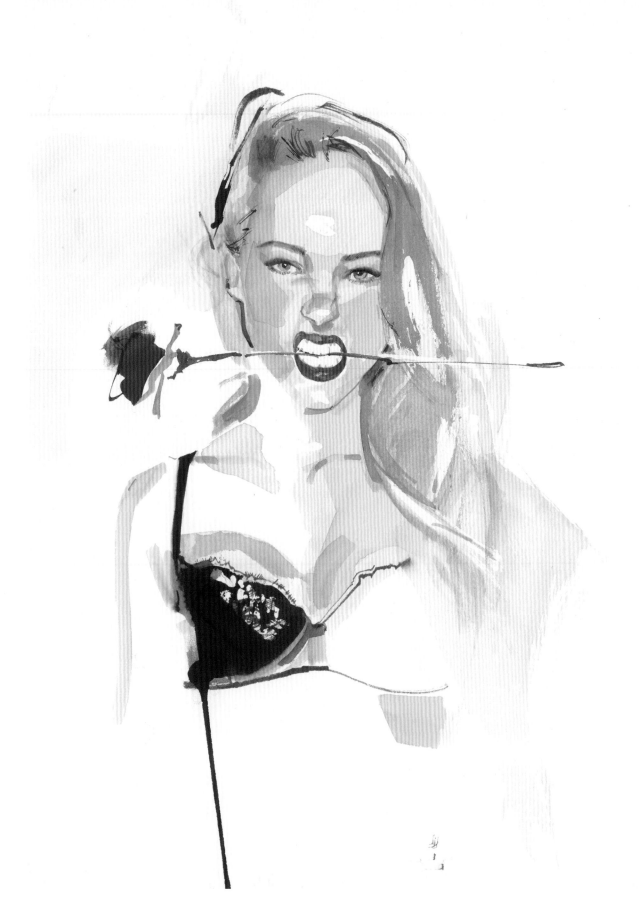

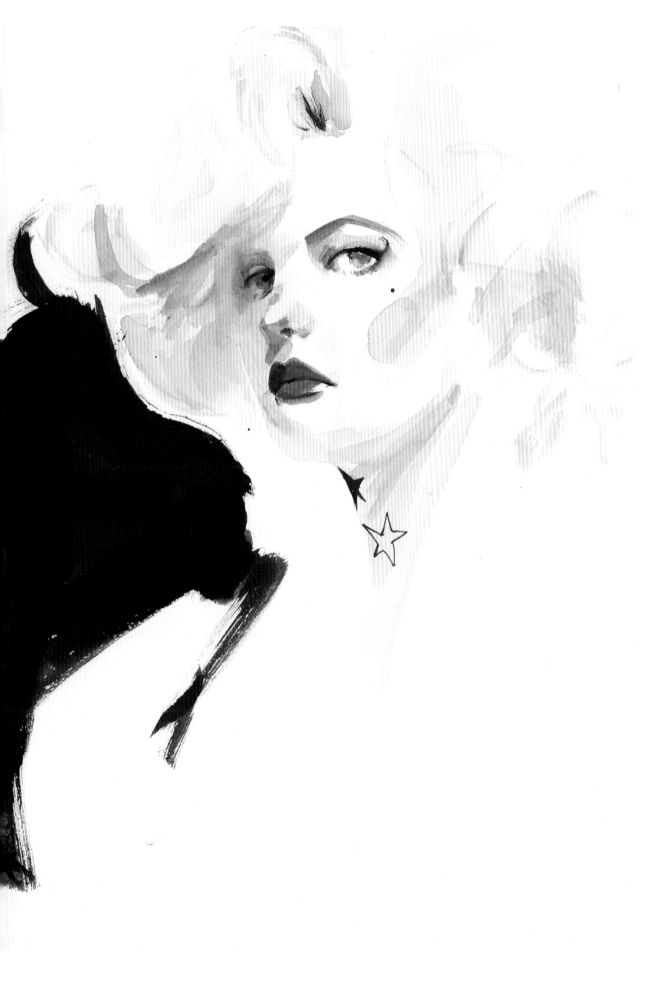

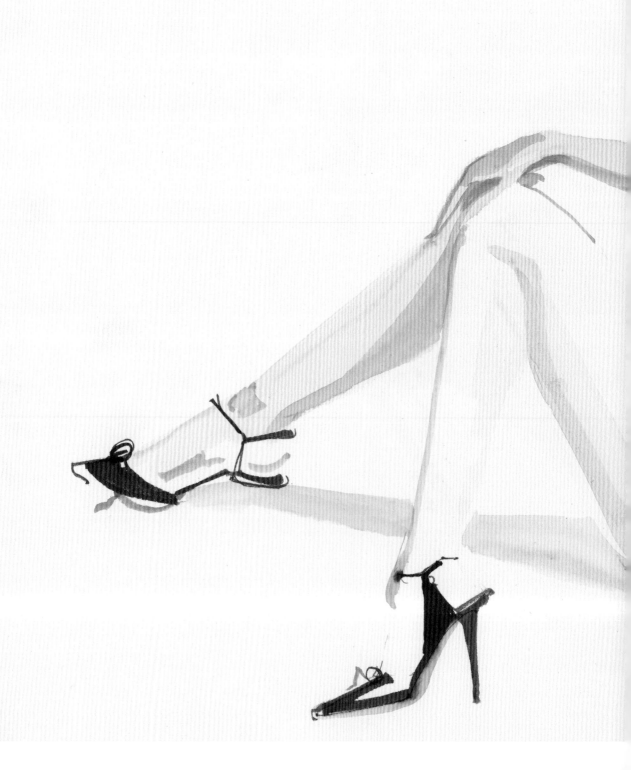

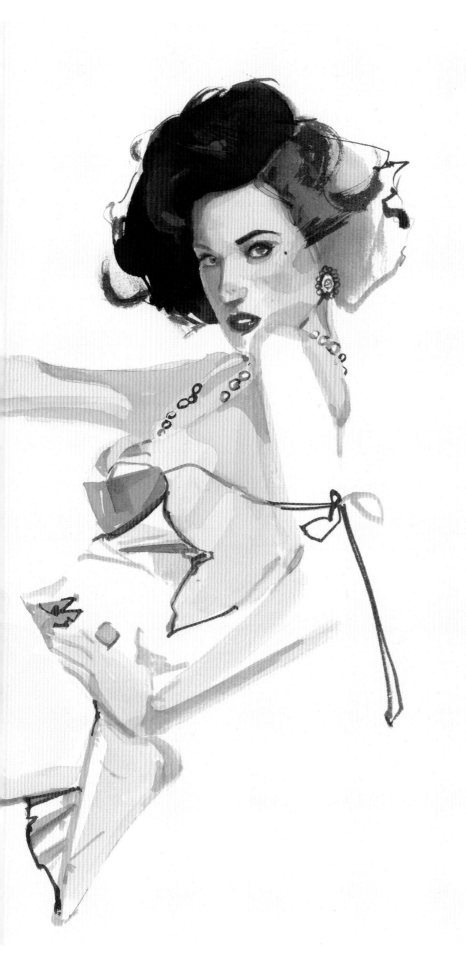

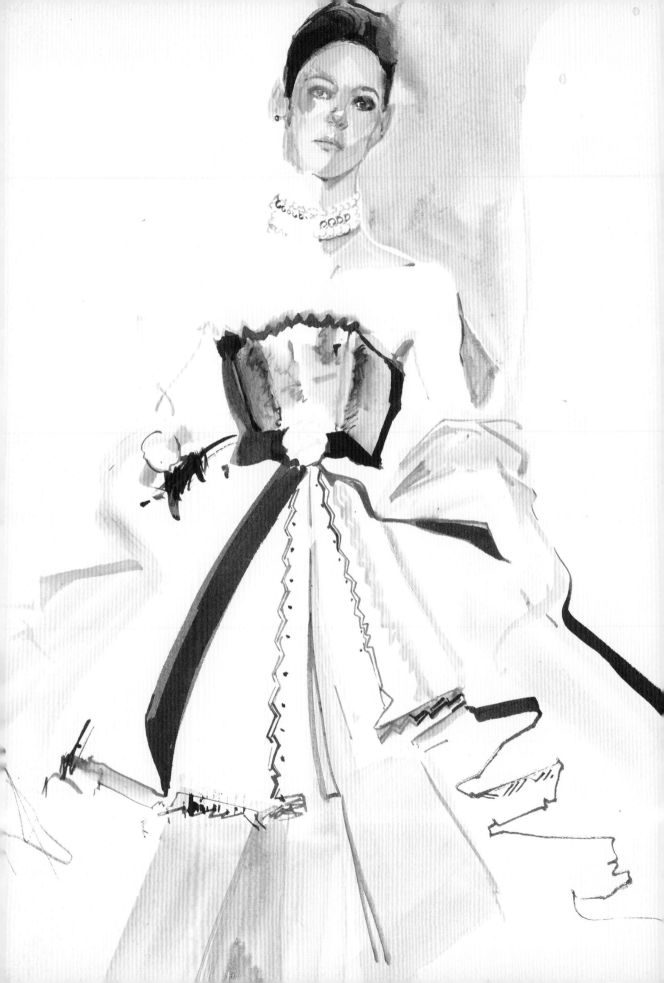

# 服裝皺褶的
# 繪製技巧

除了人臉與體態有明暗深淺，服裝的光影呈現也是時尚插畫的要點！當服裝皺褶無法呈現，將使畫面變得單調乏味，本單元將教授幾個服裝皺褶的明暗繪圖技法，讓初學的你也能輕易上手。

# Vol. 9

# 描繪服裝皺褶的基本觀念

展現服裝的美感並不是畫越多細節越好，這樣會干擾畫作的整體感跟氣氛，應該要考量整體畫面的搭配，做出取捨，挑選重點處強調出來（進一步的討論請參考第十章）。

初學者練習時，把握以下原則，就不會被服裝細節難倒：

1. 可以把皺褶想像成不同的字母，例如 Y、V、U。時尚插畫中的皺褶都是用這三者變換方向組合起來的，分別對應到人體的不同部位，比方說，彎曲的手肘處是 > 或 <、走動時的裙子皺褶是 Y 等等。

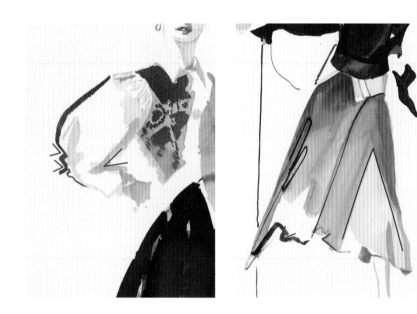

2. 當皺褶過多的時候，只需要注重描繪轉折處的皺褶，例如彎曲的手肘、膝蓋，或繫皮帶的腰部等。

3. 擁有細皺褶的服裝款式（像是紗裙、皮衣等），可用重點的方式呈現，例如：局部細緻表現出材質，其他部分淡化顏色之方式，讓畫面簡潔有力。

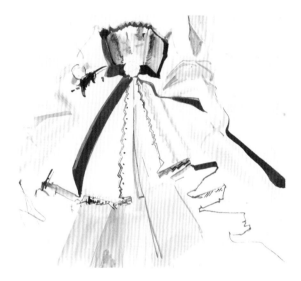

⊕ 本章的首圖就是只畫出部分蕾絲皺褶，視覺上就有充足的效果。

4. 下襬部分的皺褶，可用微笑曲線（V和U）或反微笑曲線去表現立體感。

5. 越緊繃的地方皺褶部分密度越高，越寬鬆則反之。

6. 服裝皺褶處與身體交界處必須加深，才能增加立體感。

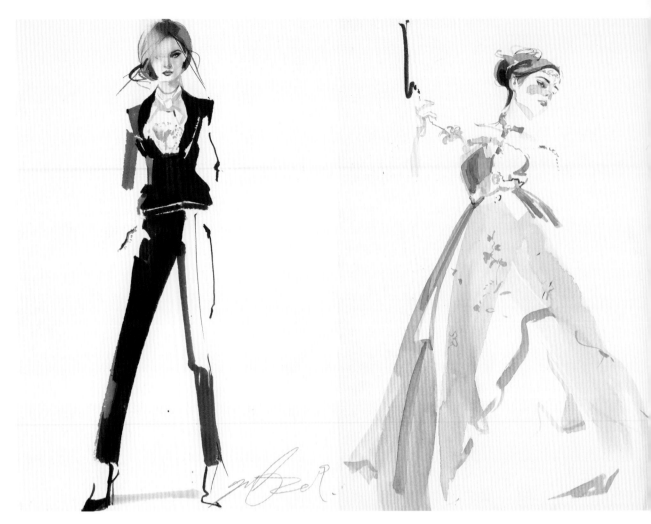

⊕ 偏男性化的服飾和女性化服飾的線條比較，也可看出皺褶筆觸上的差異：一個線條較為尖細銳利，另一個則柔美圓滑。

下筆之前先了解服裝的「個性」，也有助於決定如何呈現皺褶。這邊粗略區分成「男性化服裝」與「女性化服裝」兩種，男性化服裝的特色是較筆直、尖拔，女性化服裝則是曲線較多且具有柔軟度，因此皺褶就會以跟兩者特色相似的筆觸去畫。

要注意的是，如果服裝有過多曲線時，還是需要搭配直線才能表現出美感。例如：以穿著六○年代蓬蓬裙的女性為主題時，請勿全身上下都只有畫圓弧形。

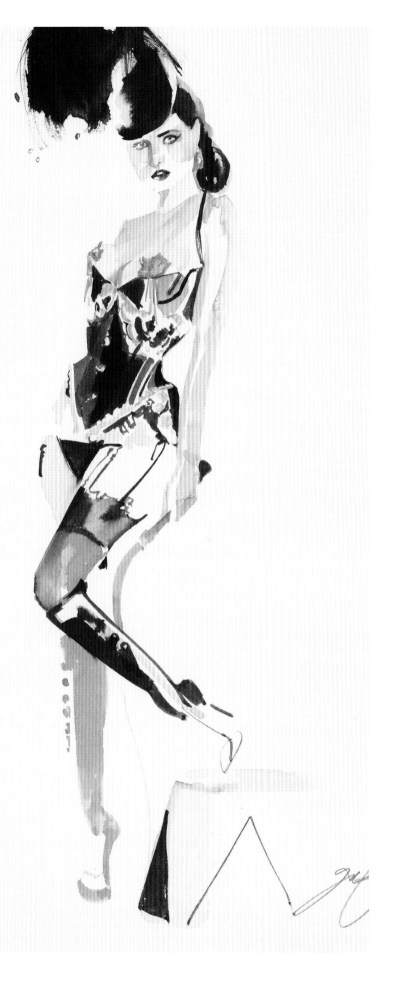

### 服裝進階技巧

想把服裝畫好，關鍵其實在於
熟悉人體的骨骼與肌肉，因為
人體有凹有凸，畫服裝的時候
要隨人體的形態做變化。若不
夠熟悉人體，畫面可能會出現
「衣服好像不是穿在人身上」
的感覺，沒有一體的流暢感，
降低了作品的完整性。

時裝中常見的寬鬆設計（斗
篷、寬裙、大衣等），都相當
考驗畫者對人體的了解。有心
精進的人，一定要多加練習人
體的基本功。

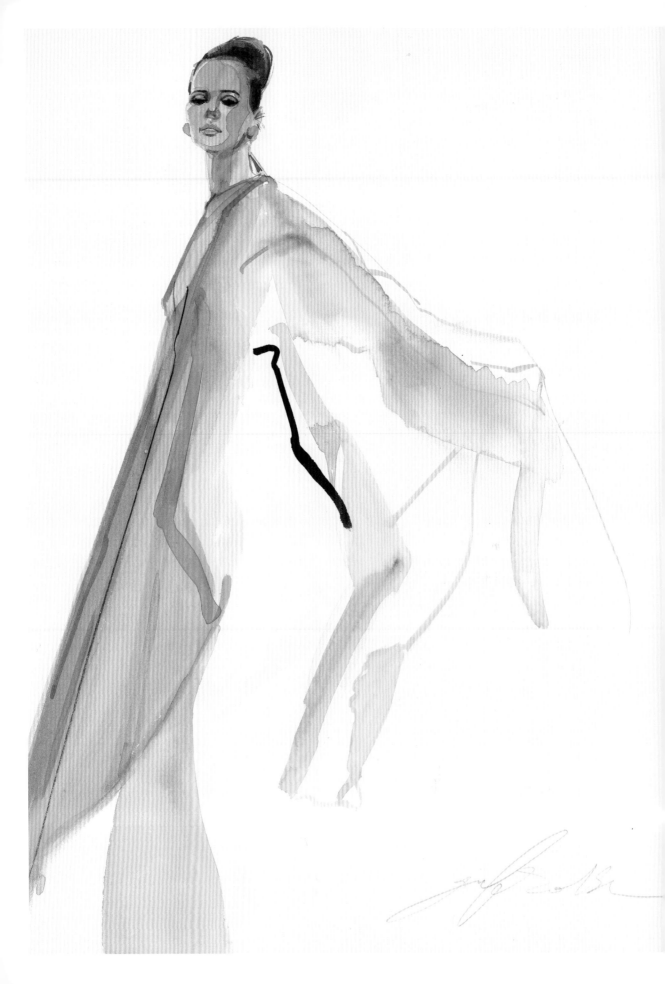

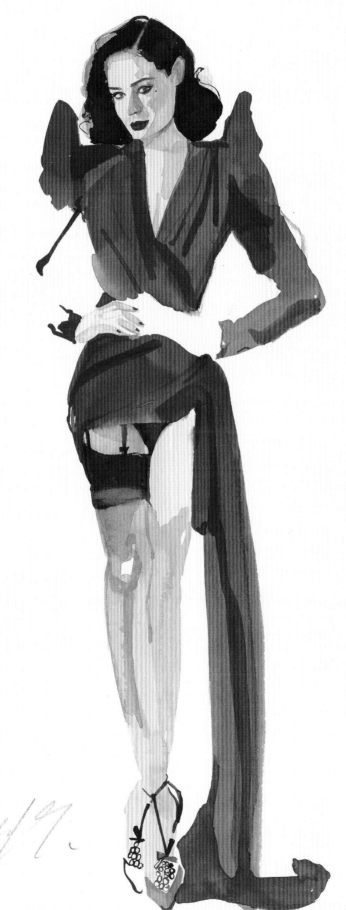

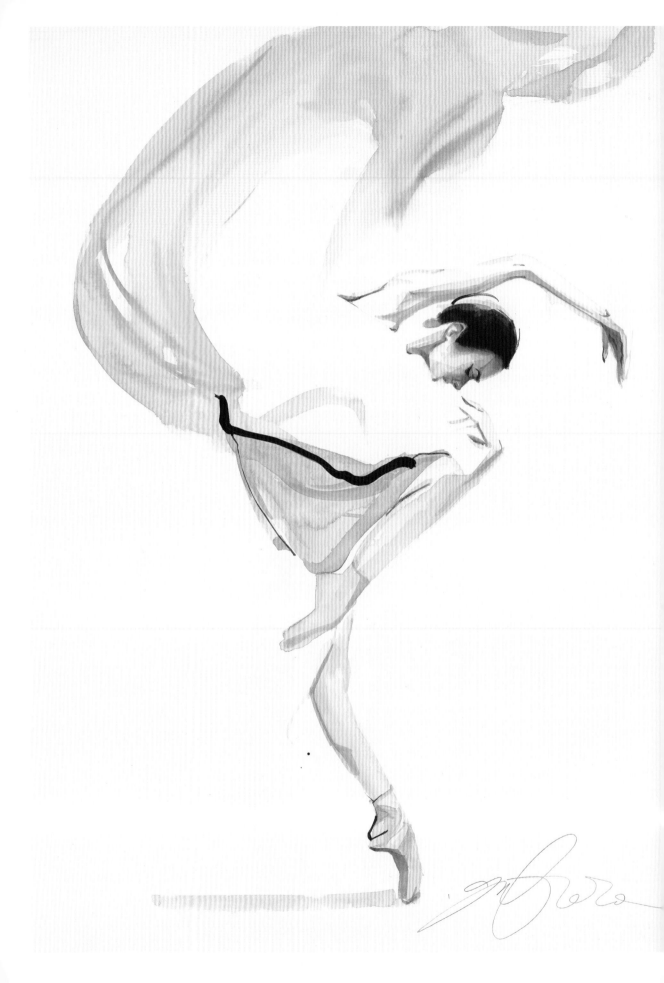

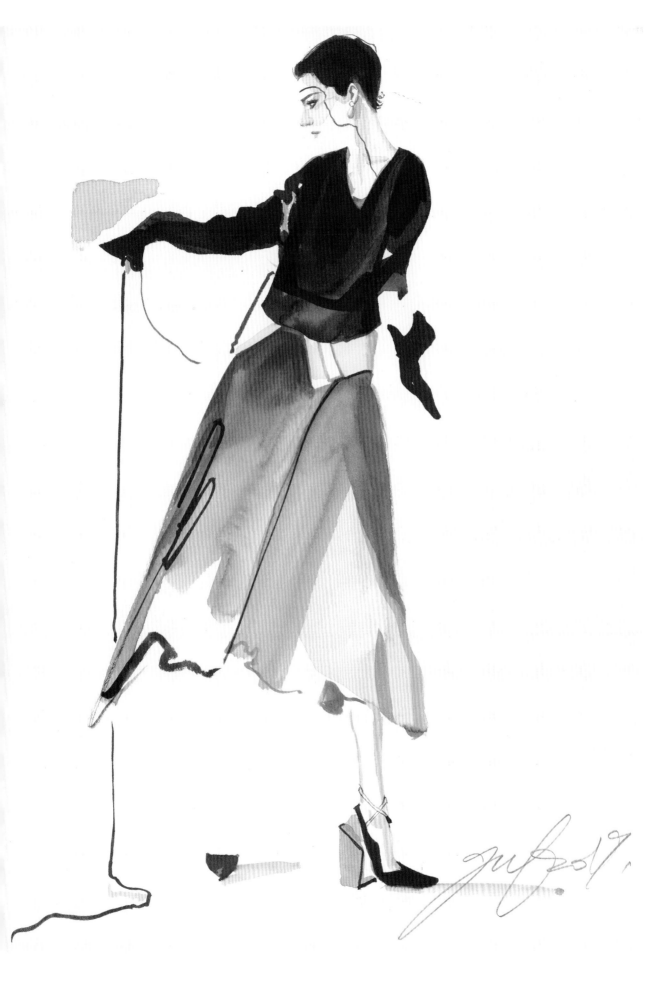

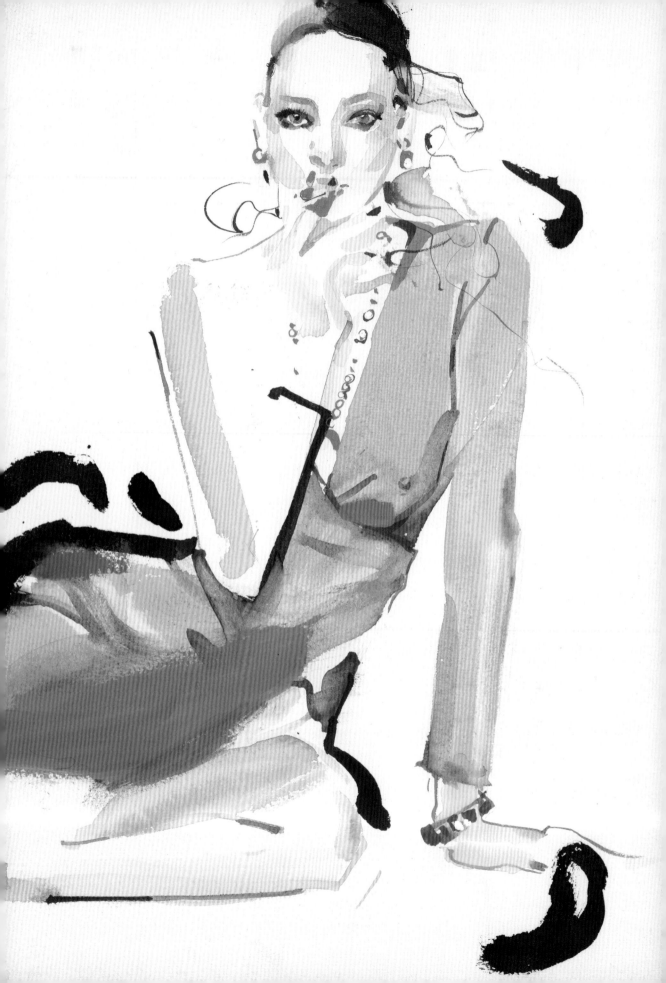

about

# IRVING PENN
## 留白手法

Irving Penn 是二十世紀最受敬重,同時也
是最有影響力的攝影師之一,我將平面
攝影的畫面構圖、呈現概念,轉換為屬
於我的水彩技法,在多年研習下導出多
項重點與反思,在本書中與大家分享。

IRVING PENN
TECHNIQUES

Vol. 10

攝影師Irving Penn原本主修藝術與設計，在畢業後進入《Vogue》雜誌擔任設計師。工作期間，被發現擁有攝影的天分，於是在1943年拍攝第一個雜誌封面作品。

從此之後，他成為《Vogue》最重要的首席攝影師，其攝影風格影響了時尚攝影界：用簡單的單色畫布、乾淨的畫面為背景，讓鏡頭下的人物盡顯個人特質。這就是影響我在水彩技法中使用的留白技巧，我將它命名為「Irving Penn手法」。

這項手法有以下八大重點：

1. 插畫中的線條必須分出三種粗細。

2. 畫面能大略分成五到六個大區塊。

3. 時尚插畫的構圖大多是三角形。我們要在三角形中，再畫上一個S形，這兩個形狀的交界區域，插畫元素就得描繪比較細緻，反之則越模糊。

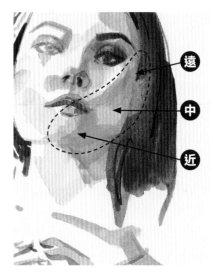

⊕ 塊面的遠中近

4. 插畫中的元素必須做取捨，並且注意平衡，例如：左邊重右邊輕、左邊濃右邊淡、左邊有色塊，右邊就使用線條；或者是上重下輕、右上極重，則左下極輕等。

5. 繪製「塊面」時，以呈現出空間的「遠中近」效果為佳。

6. 繪製「線條」時，以呈現出空間的「遠中近」效果為佳。

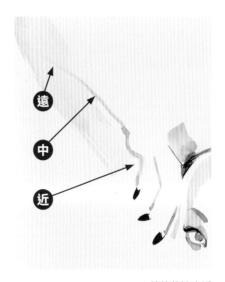

⊕ 線條的遠中近

7. 畫面中若有「點」的元素，盡量讓它有轉移視覺焦點的效果。

——

8. 在作品畫面極簡的情況下，任何線條都不會是框死的。

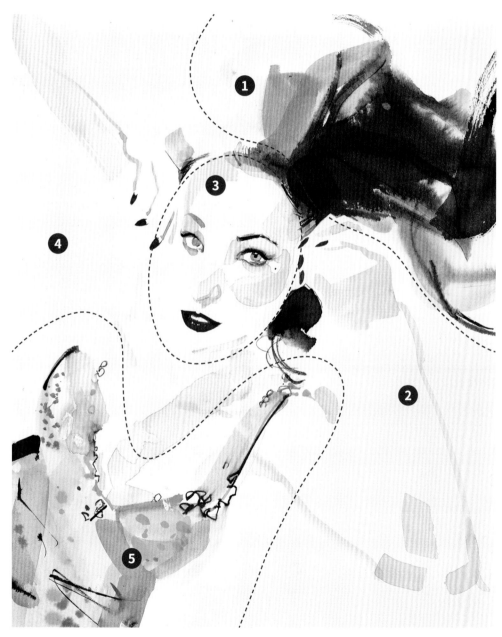

⊕ 畫面區分成五大塊範例

三角形和S形的重疊處，我都將眼睛和花紋畫得較細緻清楚，反之則盡量模糊處理。

若將畫面分成上下左右四塊，可看出這張圖是左邊濃、右邊淡，且衣服的細節元素集中左上方，與之相對的右下方就空白許多。

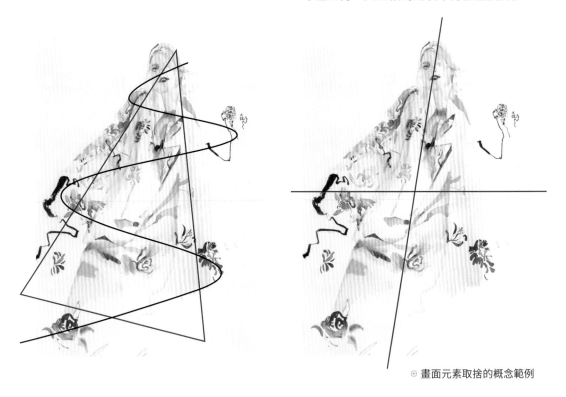

⊕ 畫面元素取捨的概念範例

水彩時尚插畫非常適合運用留白技巧。若插畫家想將「畫面完全填滿」並看起來有美感，幾乎都需要靠用色扎實、上色平均的背景襯托，然而難度太高，不適合以水彩繪製，這種時候，壓克力、油畫、剪紙藝術等才是更好的媒材選擇。

因此，Irving Penn手法也是有缺點的，並非任何題材都能使用：

1. 無法畫過度複雜的物體。

2. 無法畫顏色過多的物體。

3. 無法畫有著漸層背景的主題。

4. 無法仔細畫出暗面細節。

如果你喜歡繪製的主題有這四個特徵，就不適合套用這個技巧，否則會畫得很挫折，成果也不好看。

除了Irving Penn之外，還有兩位畫家也對我有深刻的影響，有基礎、想更進一步的讀者可以多欣賞、參考他們的作品，擷取優點應用於自己的繪畫上。

時尚油畫家 Giovanni Boldini，是十九世紀後期巴黎最知名的時尚肖像畫家，他的畫作風格瀟灑，輕快的手法讓筆觸具有流動性，當年還未有攝影技術，他筆下的人物盡顯美麗和優雅，可謂一代傳奇，因此廣受社交圈與娛樂圈的歡迎。

我非常欣賞他的油畫風格，於是將他瀟灑的筆觸融入我的水彩繪畫中，期許自己筆下的女人也能盡顯千嬌百媚。

另一位則是時尚插畫家 Kenneth Paul Block。他是二十世紀下半葉最重要的時尚插畫家，替當時美國知名的時尚雜誌《W magazine》和《Women's Wear Daily》繪製插畫，長達近四十年的時間，也替紐約數家最奢華的高級百貨畫過廣告。他將當時的時尚名流描繪得躍然紙上，筆觸優雅，善於觀察捕捉神韻，對我來說，不管是在商業上的成就還是繪畫的精髓，都是我所追隨的對象。

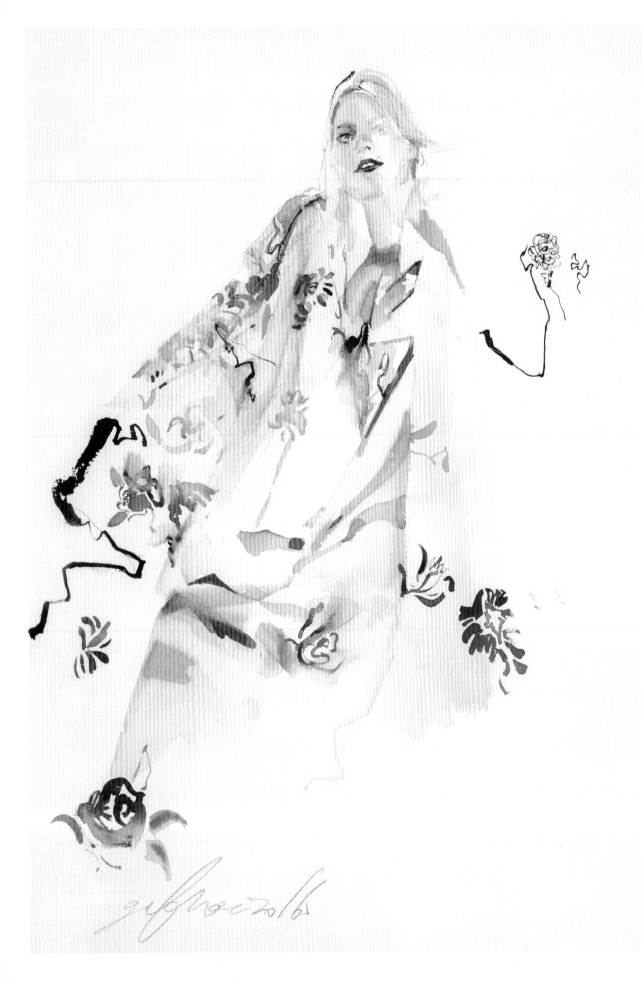

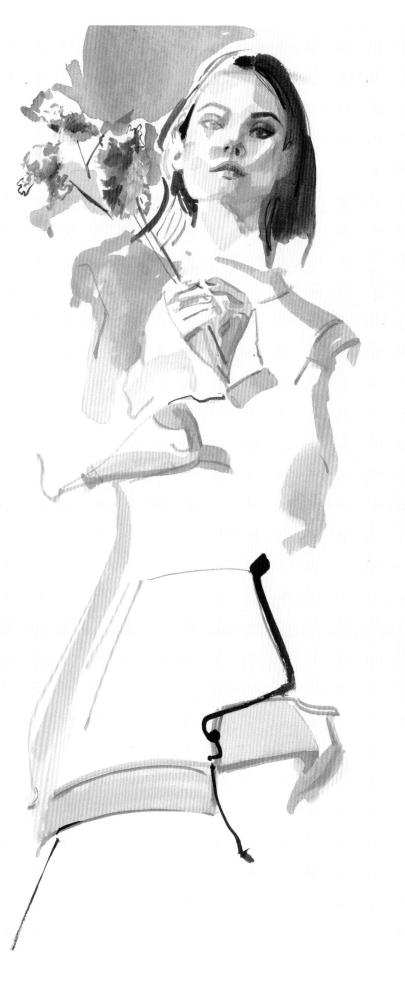

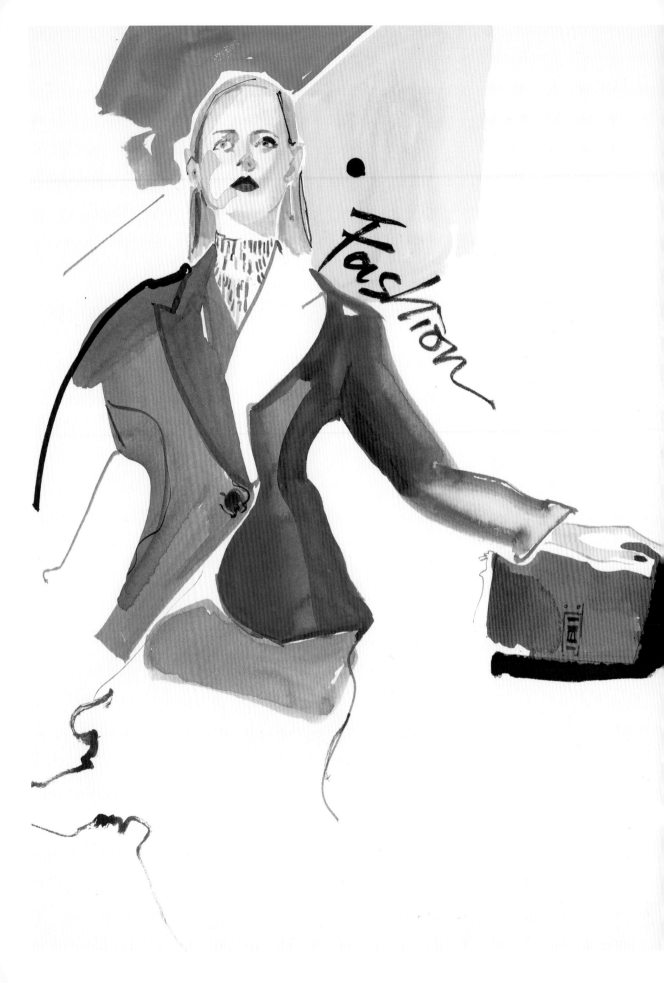

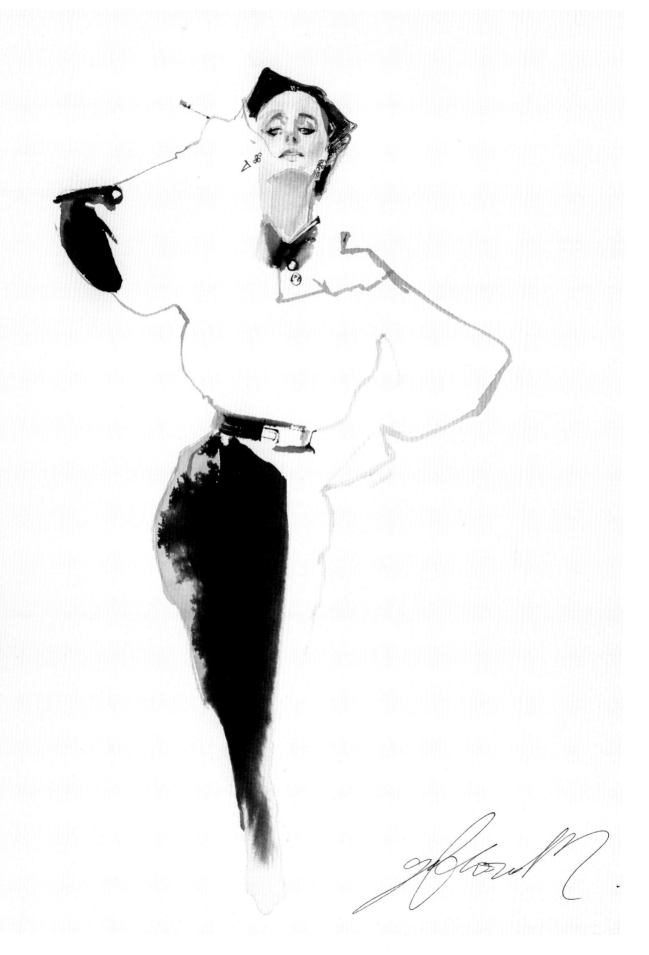

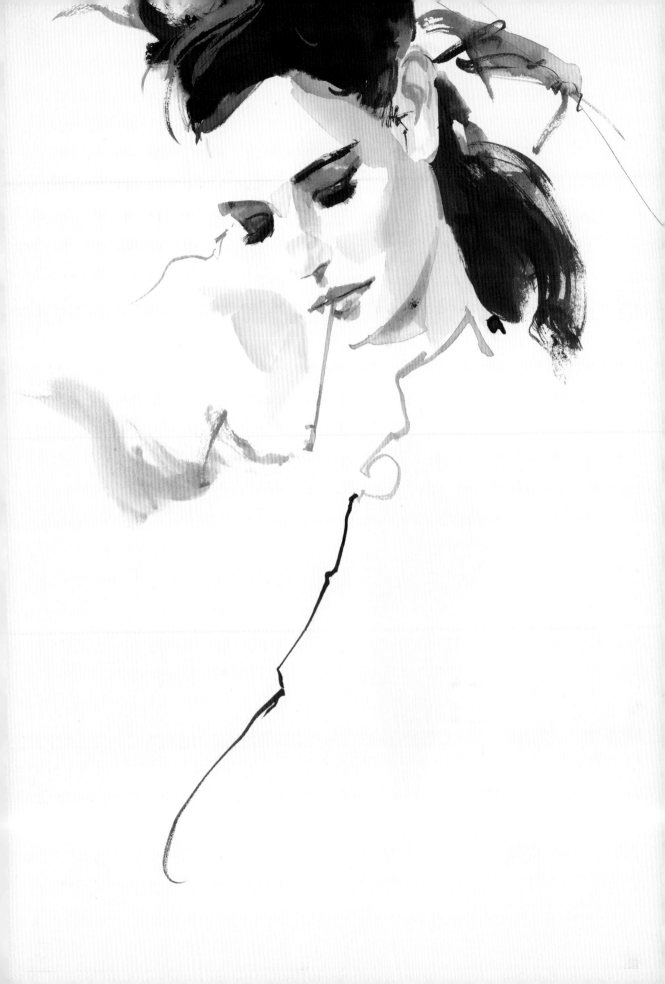

about

TUTORIALS

# 綜合練習

我將示範四張插畫，人物肖像和全
身服飾各兩張，都會使用到前面單
元教的技巧，大家一起練習吧！

# Vol. 11

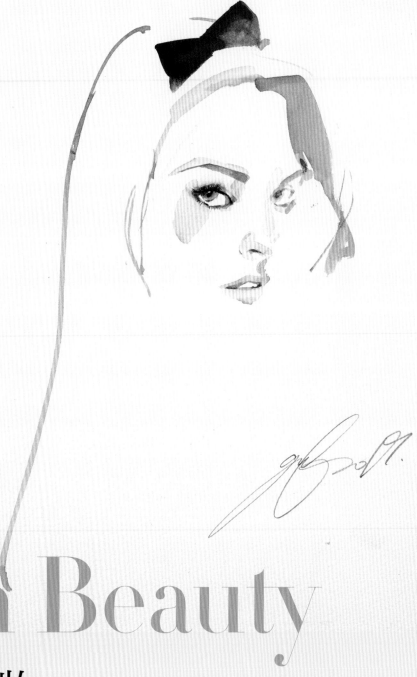

# In Beauty

彩 妝
+
肖 像

1. 為了確保五官位置精準，可以先用鉛筆打草稿，線條淡淡的即可，以免影響後續上色。

2. 水彩筆可以選用 4 號或 5 號，然後開始調膚色，顏色配方請參考前面的章節。這邊色調可以調偏暖一點，也就是稍微提高棕色或紅色的比例。

3. 畫的時候從眉毛開始，用膚色描繪眉毛和眼睛，這時候就要畫出基本的深淺變化，像是上眼瞼、眼頭、瞳孔和虹膜上半部都要比較深。還要注意一點，畫角度微側的臉孔時，離我們較遠的那隻眼睛顏色要比較淡，而比較靠近前景的眼睛則要加強描繪，才能呈現空間感。

4. 接著用膚色畫出陰影，包含左側鼻翼的陰影、鼻孔和眼皮，再點一下下眼睫毛。

5. 筆尖蘸一點深色顏料（例如紫羅蘭色），畫眼線、瞳孔和眼睛下緣，也別忘了加強瞳孔和上眼皮交界處。右側眼睛只需要點一下瞳孔和眼睛下緣，最後加深鼻孔處。

**6.** 用膚色畫顴骨的陰影、鼻梁和人中，這時可以畫出左側的額頭線條，為之後畫頭髮做準備。

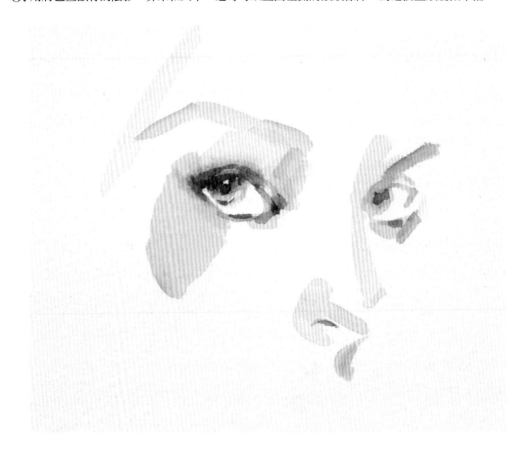

**7.** 等乾了之後，調紫色和紅棕色暈染虹膜和畫眉毛。

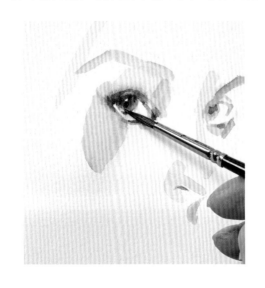
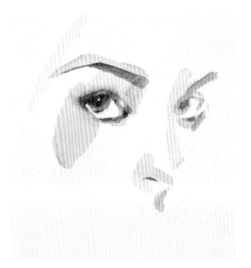

8. 膚色加一些紅色畫嘴唇，先點出上唇唇珠和嘴角的位置，用畫筆蘸水渲染出上唇。接著，顏色可以稍微調深一點，勾勒出下嘴唇的上、下緣，一樣畫筆蘸水渲染出下唇。

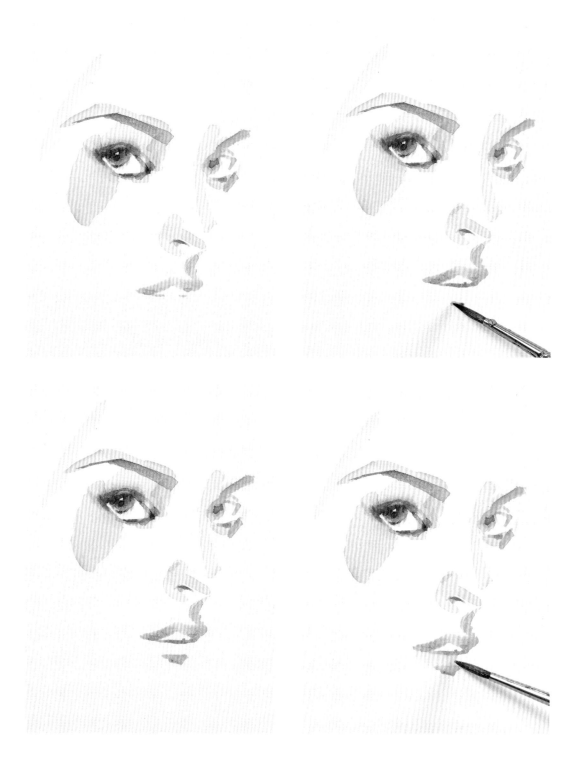

9. 畫面上，我設計讓右邊瀏海成為最大的色塊，這樣可以在皮膚大部分面積都是留白的情況下，利用瀏海來雕塑出額頭的形體。先畫出瀏海大致的位置，然後渲染出色塊，再畫出左側的髮際線。

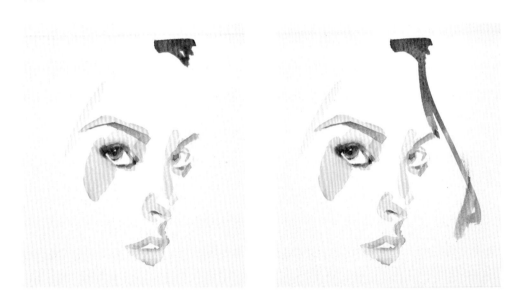

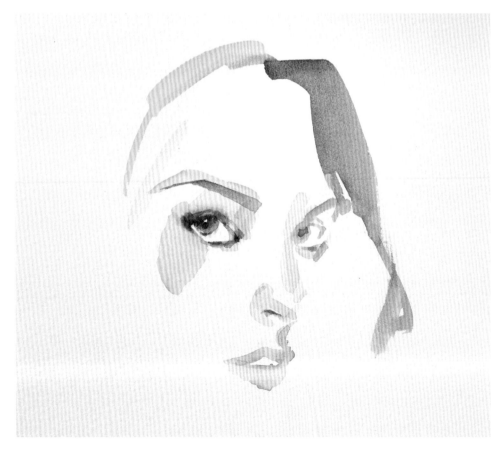

10. 等乾了之後，再用細線畫幾條髮絲讓畫面
更生動，也能襯托出左側臉孔的體積感。

11. 頭髮的部分不細畫，只要用線條簡單勾勒出來就好，保持畫面乾淨。要注意兩點，第一是頭頂
的線條不要封死，第二是線條一筆下去要盡量表現出濃淡之分。

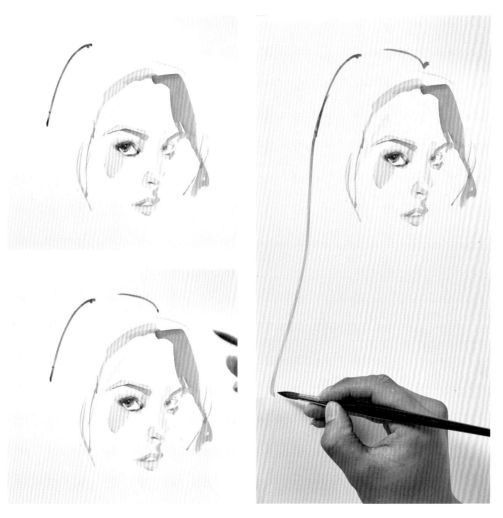

**12.** 加深右側眉骨上方和瀏海交接處，做出前後的空間感。

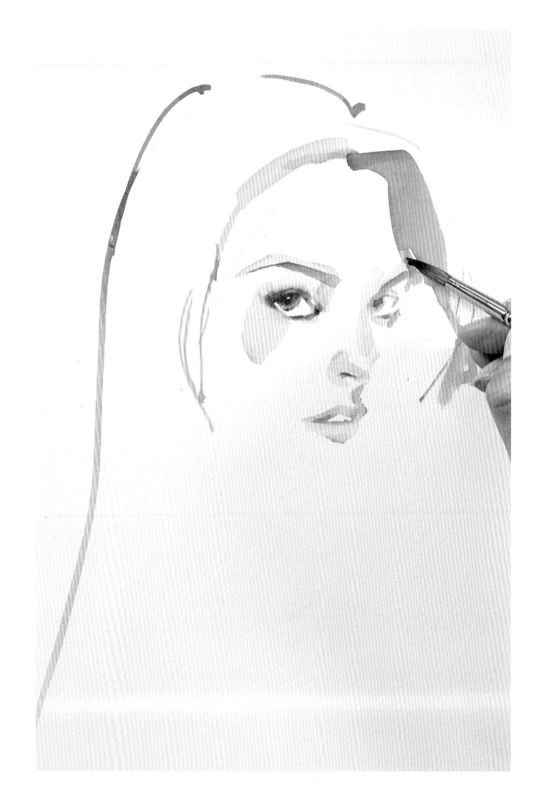

**13.** 接下來使用黑色顏料（黑墨水也可以），用筆尖再次加強左側眼睛的細節，如眼睫毛、上下眼線和瞳孔。

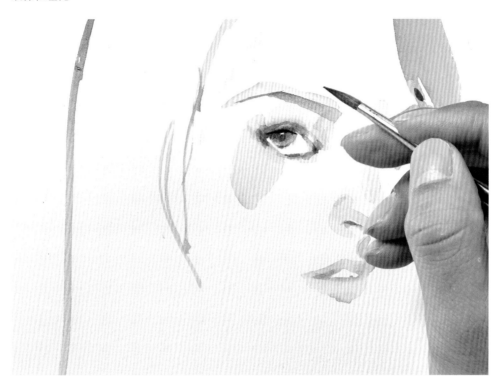

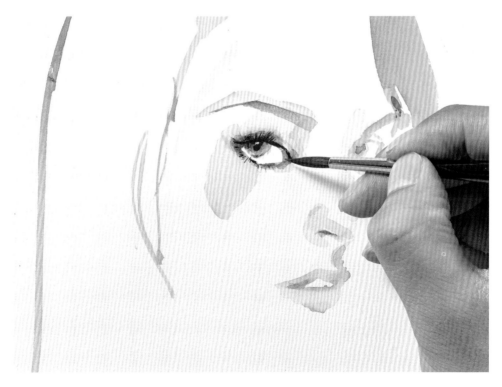

**14.** 用較淡的黑色加深鼻孔、鼻翼和兩邊嘴角內的陰影，右側眼睛的瞳孔和上眼皮交界處也可加深一點。

**15.** 最後加上黑色蝴蝶結，完成！

服裝
+
主題

In Fashion

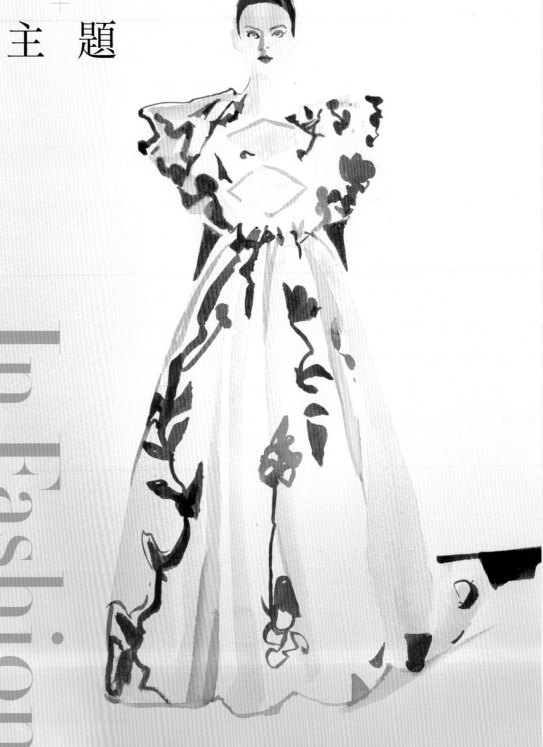

1. 畫人物全身的時尚插畫，首先要注意是否把畫面的天和地拉到最滿，例如：頭要很靠近紙的最上方，腳要碰到最下方，這樣構圖更有張力。如果上下的天地不夠滿，畫面會沒有精神。大家可以先用鉛筆標記上下位置，或者打草稿，以免完成後發現人物比例過小。

2. 水彩筆同樣選用 4 號或 5 號。這次的膚色可以調偏冷一點，多加入一點藍色或紫羅蘭色。從頭頂開始，依序用膚色畫出頭、左側肩頸、蓬蓬袖、腰和裙襬。為了呈現禮服薄透飄逸的感覺，建議水分多一些。

> **POINT**
>
> 這類正面的全身時尚插畫，重點在呈現服裝本身的美感、氣勢等特質，所以模特兒的手臂和手掌可以略過不畫。即使要畫，也只會畫出最低限度。

3. 接著，渲染出左側的裙子皺褶，以及右側的袖子和裙子線條。

4. 裙子若左右完全對稱畫面會顯得呆板，因此在右側裙襬加上一段曲線，展現出模特兒走動時的動感。等顏料略乾，畫筆再蘸水輕輕暈染開，讓接合處更自然。

**5.** 畫出脖子陰影、胸口鏤空的設計和腰線，再多加上兩道裙子皺褶。（記得皺褶不是畫越多越好，要抓重點呈現。）調紅色顏料，確認膚色底色都乾了，準備開始描繪花紋，可以改拿較細的水彩筆畫。

**6.** 以時尚插畫來說，繁雜的花紋不需要雕琢細節，反而要進行簡化。大家可以隨興憑個人喜好用曲線、圓點等元素來組合，蓬蓬袖的花紋可以比例多一點，但小心不要畫得太滿，還是要留一點空白。

7. 接著畫裙子上的花紋。為了整體構圖的平衡，下半身的花紋就不適合太多，但組合元素可以稍微畫大一點。可以用一、兩筆來畫腰部花紋的皺褶。

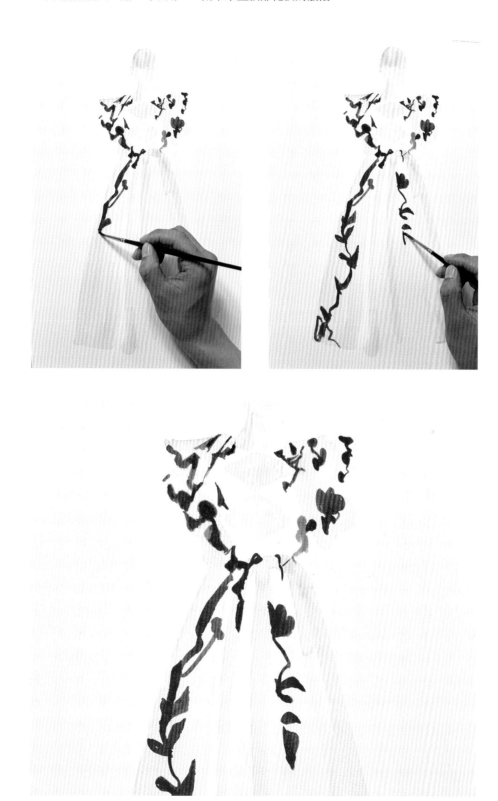

8. 繼續將裙子上的花紋完成。安排花紋位置時，盡量避免左右完全對稱，會顯得單調無趣。如果是想更上層樓的老手，在這個環節可以多應用 Irving Penn 留白的技巧，嘗試不同的構圖元素組合，會累積很好的經驗。

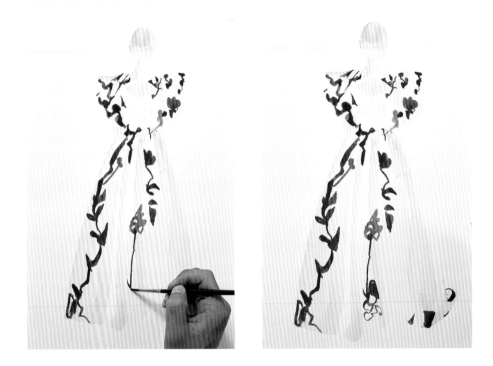

9. 膚色調一點紫色畫胸口鏤空處的陰影。在進一步加深裙子的陰影之前，我們要先做一些細部的花紋調整，像是左側肩膀、腰部等。畫的過程中一定會不停進行微調，讓畫面更完善，大家不必太在意一次就要完全到位。

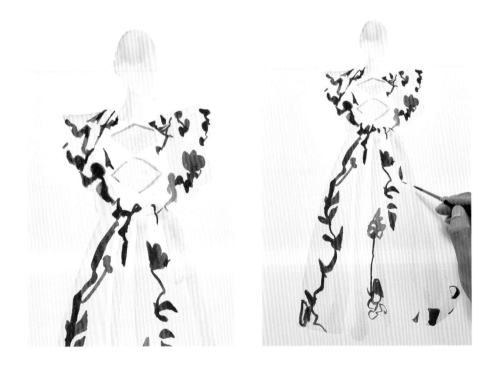

10. 用紅色調藍色（或紫色），畫出裙襬下緣和腰部的陰影，注意線條不可以框死。

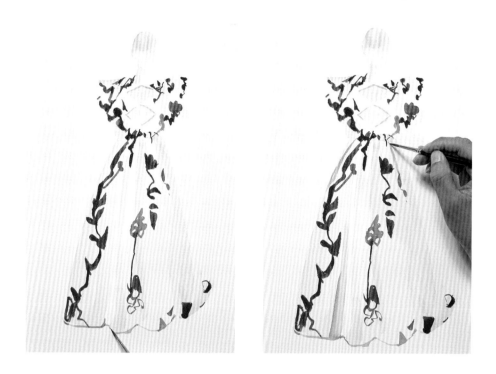

11. 陸續加上皺褶的陰影，除了裙襬之外，也別忘了左側的蓬蓬袖！右下方裙襬的底部，可以加上一小道陰影，畫面平衡感會比較好。這中間我也會不時調整花紋細節。

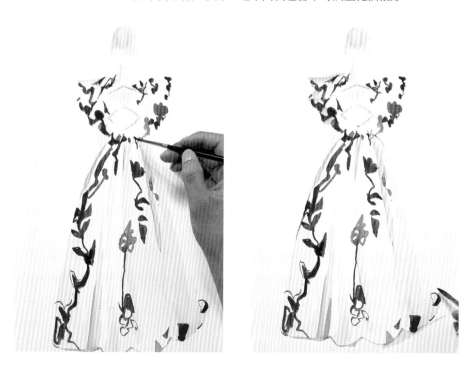

**12.** 禮服差不多了，現在來畫頭部。頭髮可用紅加藍再加點黑，五官則調偏紅的灰紫色，先畫出眉毛、鼻子和鼻子下方的陰影。

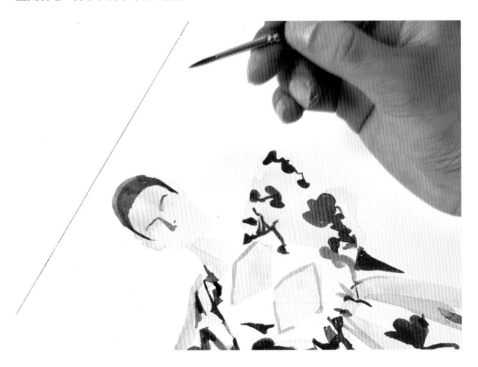

**13.** 用畫盤上的紫紅色加黑色，畫左半側的頭髮和兩側的鬢角，做出基本的陰影層次。然後在頭頂上方拉出細的弧線，可以看到右半邊弧線和頭髮之間有道空白，這樣就畫出頭髮上的高光了。

14. 用紫紅色加點棕色，接著畫眼睛，因為臉占的比例小，所以只要把形狀和位置畫對就好，不用畫很細。左側眼睛跟頭髮一樣都要畫比較深，然後點出左側的鼻孔。

POINT

這裡也可以用畫眼睛的顏色，去加深左側頭髮和額頭的交界處，讓顏色更和諧。

15. 用紅色顏料畫嘴唇，一樣不需畫細節，掌握上暗下亮的基本原則就可以。

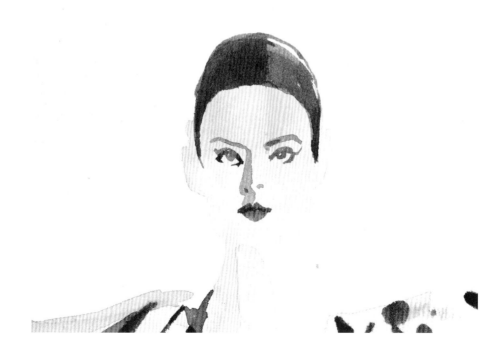

**16.** 現在會發現畫面右下角因為元素少，所以顯得不平衡，可以加上藝術性的色塊、線條來改善。用黑色顏料或黑墨水，依個人喜好畫個色塊裝飾吧！注意，色塊不要太大，不然也會破壞平衡。

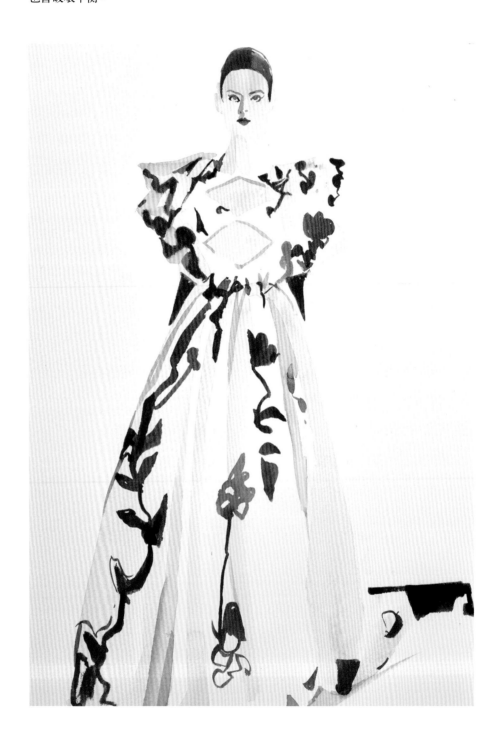

17. 接著用黑色替右側的頭髮做重點加深，沿著左側肩膀和袖子加上裝飾性的曲線，線條要有從細到粗的變化。如果覺得嘴唇不夠紅，最後可以再加強一點，這樣就完成了！

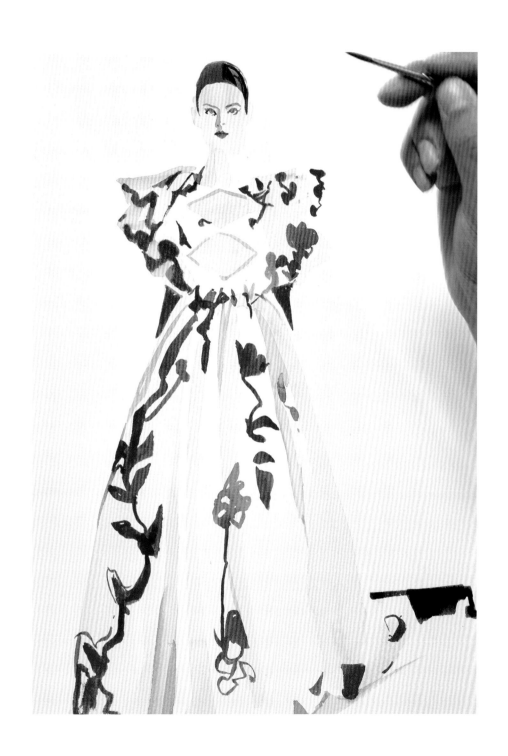

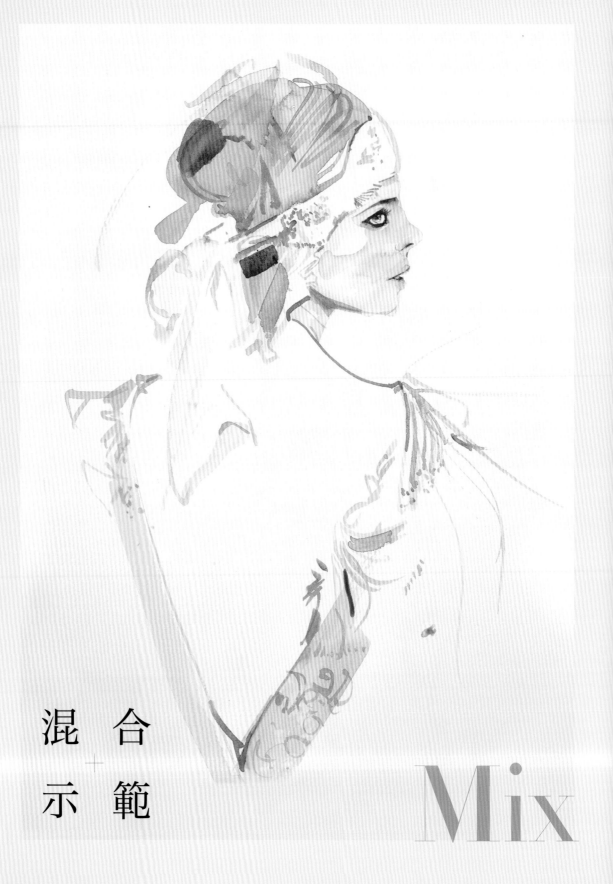

混 合
　+
示 範

Mix

1. 首先，用紫色加銘橘調好膚色，水分多一點，替頭頂區域打底。接著，在膚色中加點桃紅來畫頭髮，可以多蘸水讓底色和髮色自然混合，畫的時候要注意頭髮跟臉的相對比例。

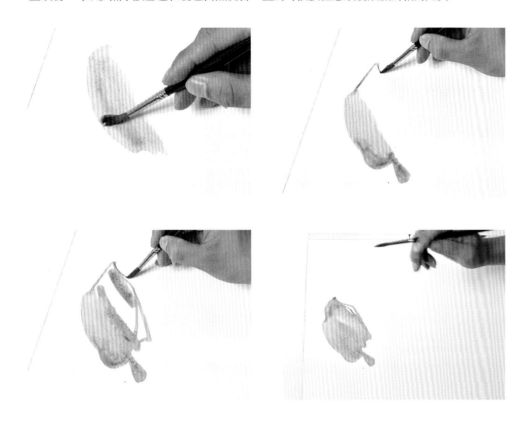

POINT

頭髮跟臉需要有共通顏色，畫面才會自然好看，調色時要留意這一點。

2. 額頭的位置先空出來，之後會畫髮帶。調膚色畫臉，先從鼻子開始，臉頰部分可用較大的筆刷畫，並且大量蘸水和膚色顏料進行平塗。這張圖的臉幾乎是正側面，不會露出另一邊的眼睛，構圖時要特別注意。

3. 繼續以平塗法畫好下巴和脖子，並在側臉和脖子處畫上陰影。

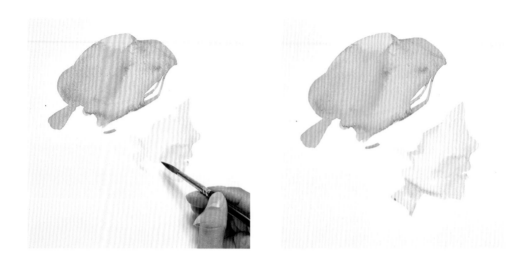

4. 在後腦杓處用紫色（可調一點桃紅），淡淡地畫出後方緞帶的陰影面。

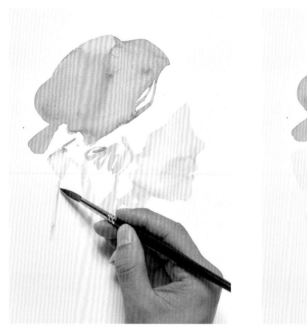
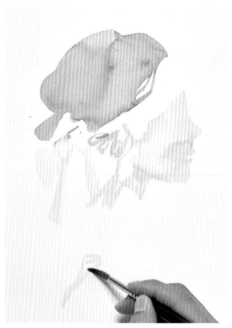

5. 開始替五官打底。用紫灰色淺淺地畫眉毛、眼睛、鼻孔和人中，用桃紅在嘴唇上薄薄地暈染一層。接著用凡戴克棕加紫色，畫眼睛下緣、鼻孔和臉下緣的深陰影。

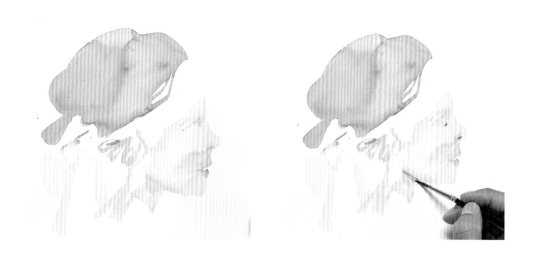

6. 用小型筆（2號、4號）勾髮絲，等眼睛處的陰影乾了，再重新畫眉毛、上眼線、眼珠和睫毛。

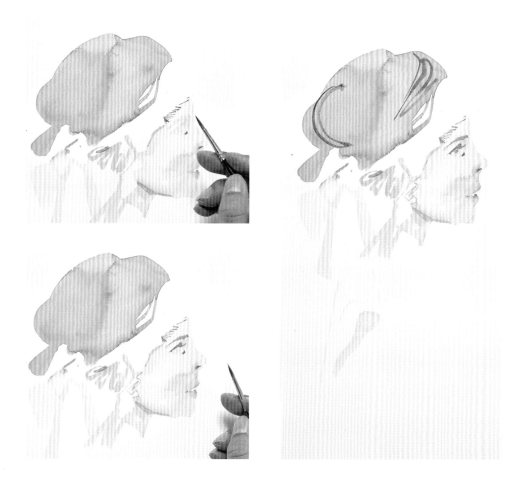

7. 用凡戴克棕調其他頭髮用過的顏色，為頭髮加上大塊一點的陰影，再用較淡的藍色和紫色隨意
勾勒髮帶上的花紋和小皺褶。脖子處的陰影可再以棕色調加深。

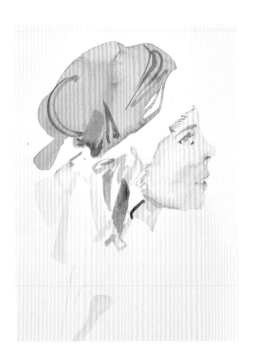
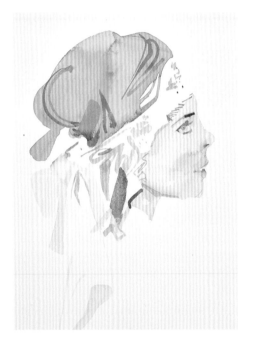

8. 刻畫眼睛細節前，先處理眉骨和鼻梁之間的陰影，這樣臉部會更有立體感。

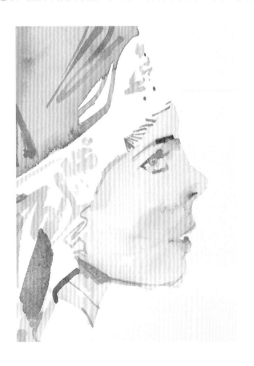
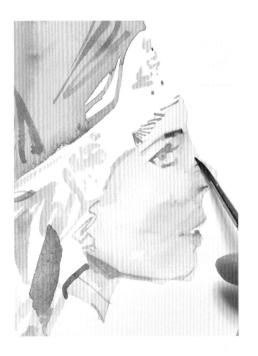

9. 眼睛輪廓和瞳孔用凡戴克棕調紫色加深，接著用鈷紫、象牙黑畫眼線、眼瞼和眉毛前段。

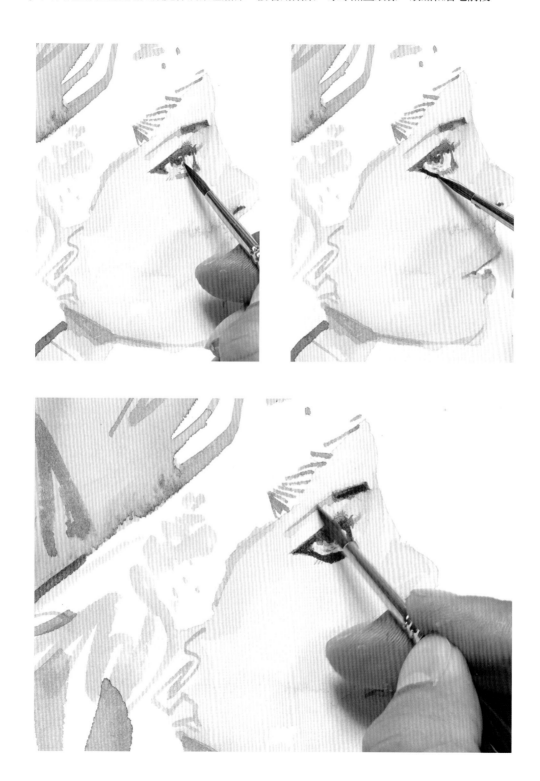

10. 加上後腦杓和髮帶下方的頭髮色塊，讓頭髮更有層次。再加上桃紅色顏料多蘸點水，從鼻梁
    到臉頰渲染出薄透的腮紅感。

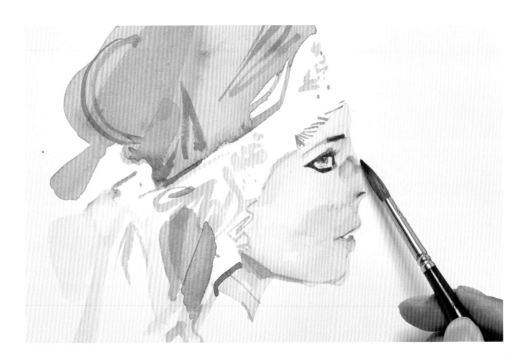

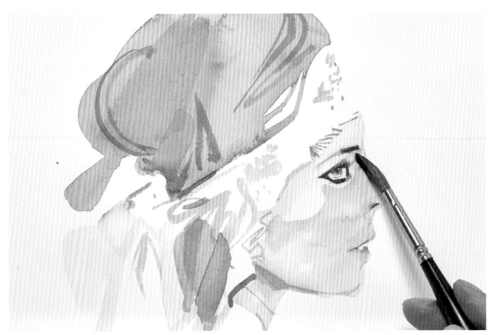

11. 畫出右邊肩膀和衣服兩側的裝飾性線條，這是一件露背禮服，再用大筆刷畫出背後的 V 形。
盡量使用跟畫頭髮時類似的顏色，畫面才有相互呼應的感覺。

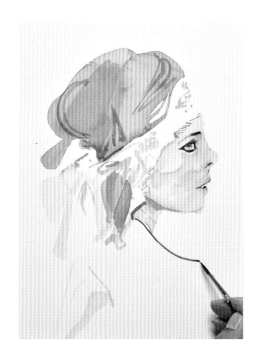

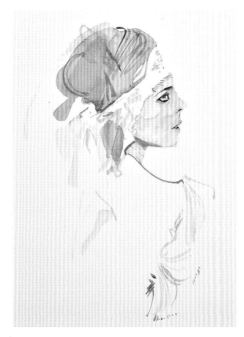

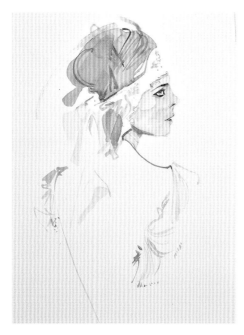

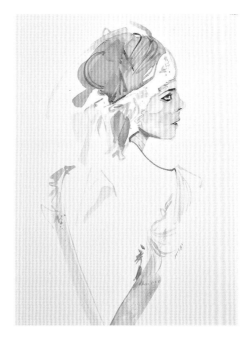

---

**POINT**

畫這樣的姿勢要特別注意斜方肌跟頸椎長度，多做觀察，人體比例才會越畫越好。

**12.** 接著整理髮帶的細節。用藍色、紫色顏料，以渲染的方式畫背後緞帶的陰影，以點的方式增加髮帶花紋，並加深髮帶和頭髮、額頭交界處的陰影。

**13.** 下巴和脖子處加上一點藍色。上眼皮也加上一點藍色，用筆蘸水刷開。

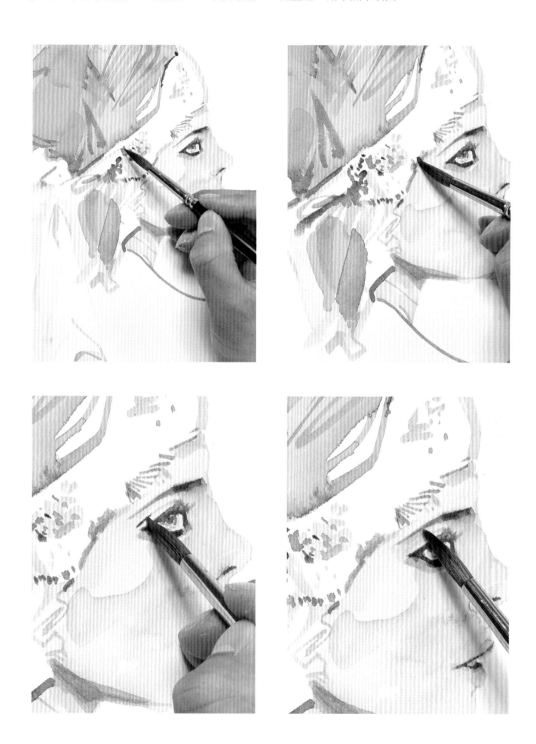

**14.** 用較深的棕色、紅色，為禮服加上更多花紋。我在肩膀畫了向外飛揚的曲線，製造華麗感。
花紋記得要適度留白，畫太密容易顯得俗氣。

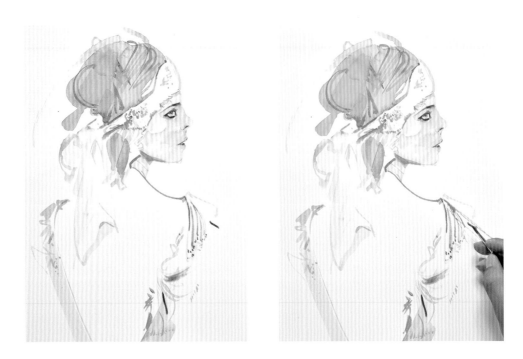

**15.** 在髮帶下方和後腦杓的頭髮加上裝飾性的紅色色塊，讓畫面上方有突出的元素，才有亮點。
在禮服 V 形的凹處以紅棕色畫上陰影。

16. 最後，再次用鈷紫、象牙黑畫眼線和眼瞼；凡戴克棕加紫色畫瞳孔，完成。

混合
合
＋
示
範

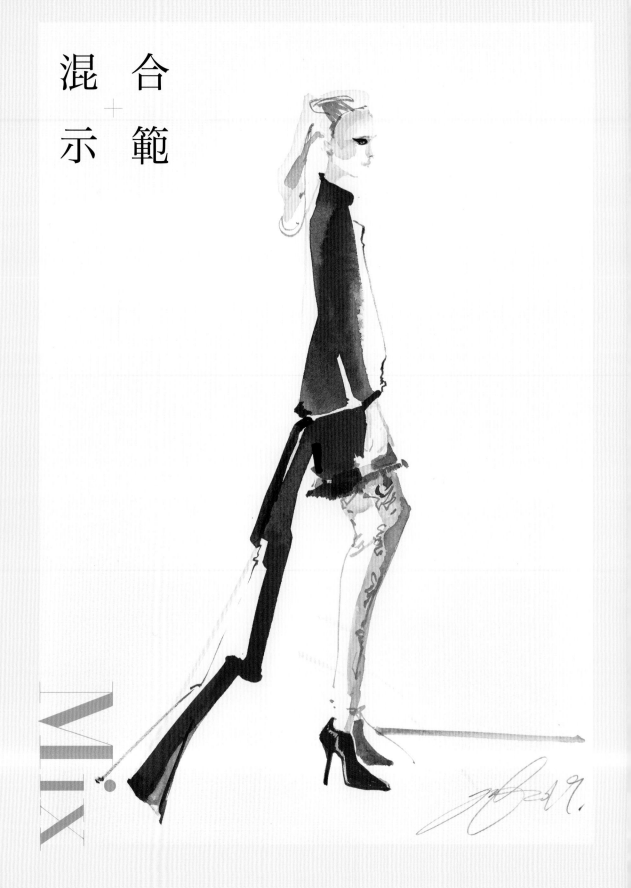

1. 這次要的畫也是全身的時尚插畫，所以構圖時記得把畫面的天和地拉到最滿，要同時拉長大腿和小腿的比例。

—

2. 同樣從頭頂開始畫，畫筆水分稍微多一點，用赭黃色畫出馬尾造型。

3. 接著將赭黃色加一點紅色，畫出顴骨到額頭的部分、鼻子，再勾勒一下耳朵輪廓。等乾了之後，用筆尖蘸顏料畫出眼睛和眉毛。

4. 畫筆蘸膚色加紅色，先渲染出臉頰和上嘴唇，待臉頰部位乾了之後，一筆畫出下頜的位置。

5. 接著畫出脖子，亮面的部分我們以留白處理，所以脖子處只需要畫一個上長下短的梯形。再用膚色勾勒出側面的肩膀、背、手臂、腰線和衣服長後襬的輪廓線。

6. 概略畫出模特兒的右手，大拇指在陰影處要畫深一點，無名指和小指部分留白，手指的線條注意不要封死。

7. 用鈷藍色顏料多蘸點水，初步渲染出上衣和袖子，上色時不要將區塊全部填滿，腰背處要留點白邊，衣服和袖口重疊處也要留縫隙，才能區分手臂和身體的前後空間感。

POINT

畫服裝時記得要「平面化」，也就是在相交疊的不同衣物之間留一點縫隙（例如：外套和下褲、皮帶和短裙），這樣會讓服飾的版型更加明確。

8. 這次讓畫筆水分的減少，用較深的顏色做出上衣陰影的效果，然後畫出短裙和後襬，畫後襬時線條要俐落有力。短裙和手指留白區塊的交界處先空著，不要上色。

9. 裙襬抽鬚的質感可用分岔的筆尖繪製，顏色乾了之後再淡淡刷上一層藍色銜接。接著紅棕色調一點藍色，準備畫絲襪。

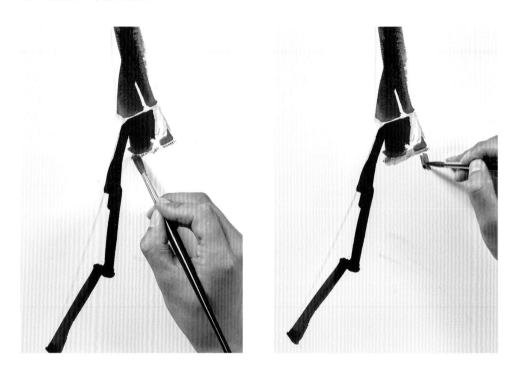

10. 先畫大腿前側到膝蓋的色塊，然後改用較細的線條畫小腿前側。畫筆蘸水從大腿的色塊往下刷出絲襪，透膚感是表現質感的關鍵。

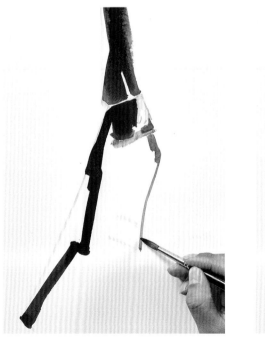
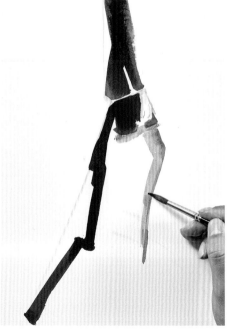

11. 接著畫出大腿後側色塊和鞋跟，再以筆尖勾勒出腿部後側的線條，同樣不可以封死，畫到接近腳踝就可以停筆。稍微加深膝蓋彎曲處，以及大腿和短裙交界處的陰影。

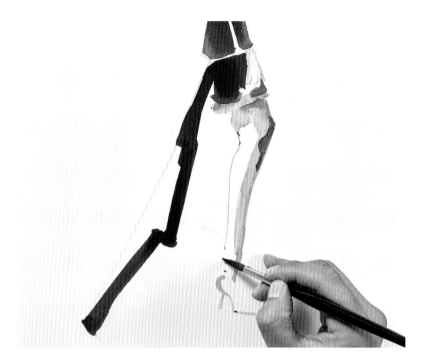

12. 畫出完整的鞋型之後，先塗一層底色，換更細的筆蘸藍色，描繪絲襪上的花紋。花紋建議畫在有底色的位置，讓留白處保持空白，但是可以在膝窩畫一點皺褶，我也在腳踝上方加了絲帶裝飾。若鞋型需要調整，可用較深的紫色或藍色修正形狀。

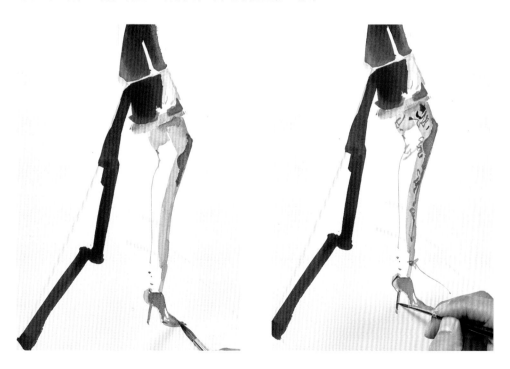

13. 用黑色墨水或顏料為高跟靴上色，側面讓紫
色的底色露出來一點，作為靴子的反光。

14. 接下來用黑色畫眼線，再補上袖子前側
的線條。長裙襬也加上一些裝飾性線
條，增添層次。

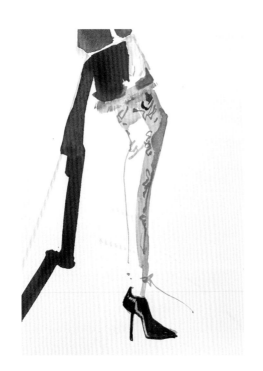

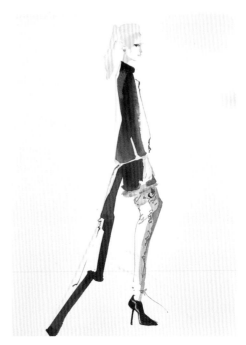

15. 用土褐色畫出頭髮的陰影，再用黑色加深髮際線和畫出裝飾性的髮絲。

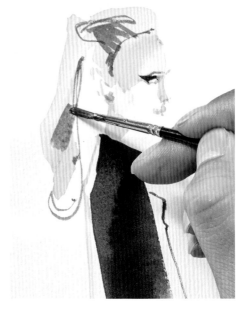

16. 用藍色加強短裙邊緣抽鬚的效果，這裡我也再調整了一下藍色長褲的造型。最後點上模特兒的眼珠。

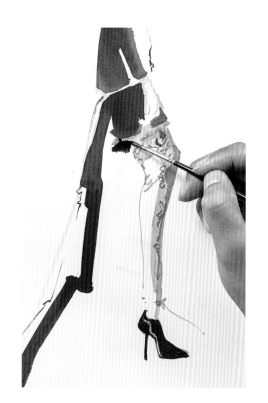
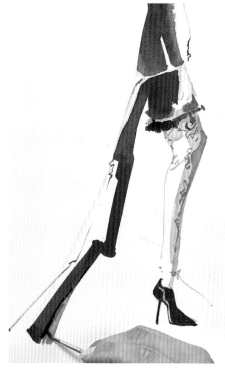

**17.** 用膚色調一點紅色，畫上腮紅和額頭的陰影。

**18.** 這裡再用深藍色為領子、袖口、上衣後襬和長襬等處加上色彩細節。

19. 最後用較淺的藍色，在靴子旁邊加上裝飾性的色塊和線條，同時修正一下靴子跟部的造型。
完成！

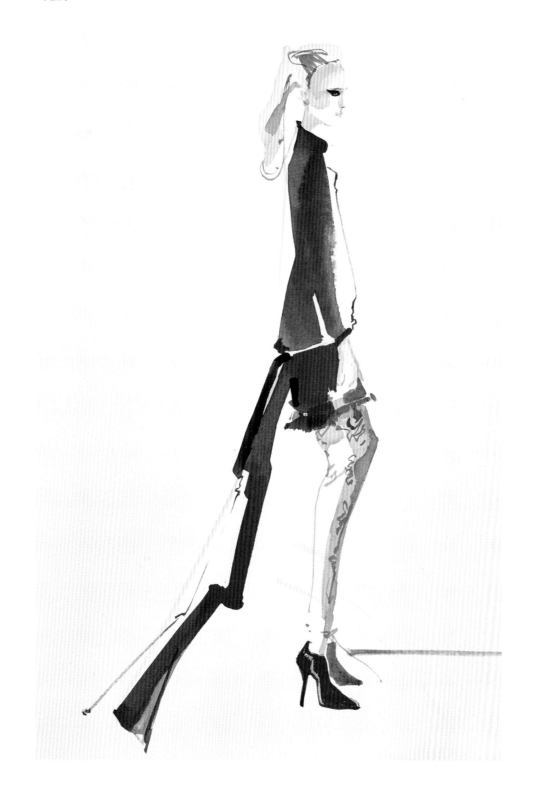

GARYTU

FASHION
ILLUSTRATION

國家圖書館出版品預行編目 (CIP) 資料

時尚插畫聖經 / 塗至道著 . -- 初版 . --
臺北市：遠流出版事業股份有限公司，
2020.12
面；　公分
ISBN 978-957-32-8906-7( 精裝 )
1. 水彩畫 2. 插畫 3. 繪畫技法

948.4　　　　　　　　　　109016977

# 時尚插畫聖經

| | |
|---|---|
| 作者 | 塗至道 |
| 總編輯 | 盧春旭 |
| 執行編輯 | 黃婉華 |
| 行銷企劃 | 鍾湘晴 |
| 美術設計 | 王瓊瑤 |

| | |
|---|---|
| 發行人 | 王榮文 |
| 出版發行 | 遠流出版事業股份有限公司 |
| 地址 | 臺北市南昌路 2 段 81 號 6 樓 |
| 客服電話 | 02-2392-6899 |
| 傳真 | 02-2392-6658 |
| 郵撥 | 0189456-1 |
| 著作權顧問 | 蕭雄淋律師 |

ISBN 978-957-32-8906-7
2020 年 12 月 1 日初版一刷
定價／新台幣 700 元（如有缺頁或破損，請寄回更換）
有著作權・侵害必究 Printed in Taiwan

ylib 遠流博識網
http://www.ylib.com
Email: ylib@ylib.com